KB181712

대지가 품은 것은, (地之所載)

하늘, 땅, 동서남북 사이에 있는 만물이고, (六合之間)

사해에, (四海之內)

태양과 달이 비추고 있으며, (照之以日月)

하늘 위에 돌고 있는 수많은 별들과, (經之以星辰)

봄, 여름, 가을, 겨울이 있고, (紀之以四時)

목성[1]이 하늘 위에 바로 있다. (要之以太歲)

땅 위에 만물은 신령이 만든 것이며, (神靈所生)

각기 다른 모양새를 갖고 있다. (其物異形)

어떤 이는 요절하고, 어떤 이는 장수하는데, (或夭或壽)

이는 성인만이 아는 도리이니라. (唯圣人能通其道)

[1] 옛날 사람들은 목성으로 시간을 쟀다. 목성의 주기는 12년이다.

山海经 BY 孙见坤 (注释 解说词), 陈丝雨 (绘)

Copyright © 2015 by Tsinghua University Press

All rights reserved

Korean copyright © 2019 by D.J.I books design studio(Digital books)

Korean language edition arranged with Tsinghua University Press

Through EntersKorea Co., Ltd.

산해경 괴물첩

| 판권 |

원작 清华大学出版社(칭화대학 출판사) | **수입처** D.J.I books design studio | **발행처** 디지털북스

| 만든 사람들 |

기획 D.J.I books design studio | **진행** 한윤지 | **집필** 陈丝雨(천스위)·孙见坤(손쩬쿤) | **번역** 류다정 |
편집·표지디자인 D.J.I books design studio 김진

| 책 내용 문의 |

도서 내용에 대해 궁금한 사항이 있으시면
디지털북스 홈페이지의 게시판을 통해서 해결하실 수 있습니다.

디지털북스 홈페이지 digitalbooks.co.kr
디지털북스 페이스북 facebook.com/ithinkbook
디지털북스 인스타그램 instagram.com/digitalbooks1999
디지털북스 유튜브 유튜브에서 [디지털북스] 검색
디지털북스 이메일 djibooks@naver.com

| 각종 문의 |

영업관련 dji_digitalbooks@naver.com
기획관련 djibooks@naver.com
전화번호 (02) 447-3157~8

※ 잘못된 책은 구입하신 서점에서 교환해 드립니다.

※ 이 책의 한국어판 저작권은 [엔터스코리아] 에이전시를 통해 [清华大学出版社]와 독점 계약한
 [D.J.I books design studio(디지털북스)]에 있습니다.
 저작권법에 의해 한국 내에서 보호를 받는 저작물이므로 무단 전재와 복제를 금합니다.

※ 디지털북스가 창립 20주년을 맞아 현대적인 감각의 새로운 로고 DIGITAL BOOKS 디지털북스 를 선보입니다.
 지나온 20년보다 더 나은 앞으로의 20년을 기대합니다.

※ 유튜브 [디지털북스] 채널에 오시면 저자 인터뷰 및 도서 소개 영상을 감상하실 수 있습니다.

山海經

孙见坤 注　陈丝雨 绘

산해경
괴물첩

—

천스위·손쩬쿤 저
류다정 옮김

清華大學出版社

DIGITAL BOOKS
디지털북스

작가소개

陈丝雨(천스위) : 칭화대 미대에서 본과와 석사과정을 마치고 미국으로 유학가, 뉴욕 시각 예술학원에 입학했다. 그는 여기서 상업 삽화를 배웠는데, 이곳에서 두 번째 석사 학위를 땄다. 그는 졸업 후 현재 독일에 거주하고 있으며, 프리랜서 일러스트레이터, 그림책 작가로 활동 중이다. 그의 작품은 미국 삽화 연간에 뽑힌 여력이 있으며, 그의 더 많은 작품은 siyuchenart.com에서 볼 수 있다.

孙见坤(손쩬쿤) : 1991년 서안에서 태어났다. 2010년 그는 《〈산해경〉성질 및 책 연대기〈山海经〉性质及成书年代考〉》로 복단대(复旦大学) '보야컵'에서 전국 일등을 했다. 그는 현재 상해 사회과학원 역사연구소에서 연구원으로 일하고 있다. 그는 국학 천재라 불리며, 다른 작품으로는 《산해경신석지산경약해》가 있다.

번역 류다정 : 한국에서 태어나 10살부터 중국 산동 웨이하이에서 살았다. 2013년 북경대 국제관계학원에 입학하여 2017년 졸업과 동시에 서울대 국제대학원에 입학하였다. 현재 국제협력전공으로 재학 중이다.

내용설명

도원명(陶渊明)의 시에서는 "유관산해도, 부앙종우주(流观山海图, 俯仰终宇宙)"라며, 산해도를 보면 우주를 알 수 있다고 한다. 그림은 《산해경》의 영혼이나 다름없다. 이 책은 산해경에서 전형적이고, 아름다우며, 대표성 있는 신과 동물들의 이야기를 뽑아 발췌했다. 이 책의 삽화는 뛰어난 예술적 상상력으로 아름다움의 극치와 감동의 끝을 보여주며, 독자에게 시공간을 넘나드는 기분을 들게 한다. 이와 더불어, 이 책의 내용은 풍부하게 구성되어있으며, 《산해경》을 사랑하며 이를 연구하고 있는 20대 국학 천재 손쩬쿤의 글로 이루어졌다.

이 책의 경문들은 주로 송준희(宋淳熙) 칠 년 지양군(池阳郡)의 관각본을 참고하였다. 《산경》 부분의 각 산의 위치와 길이는 담기양(谭其骧) 선생의 의견을 참고하여 저자 본인의 의견을 추가했다.

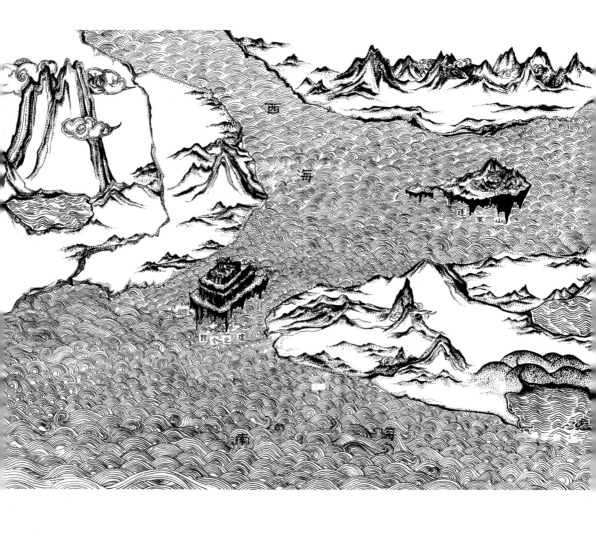

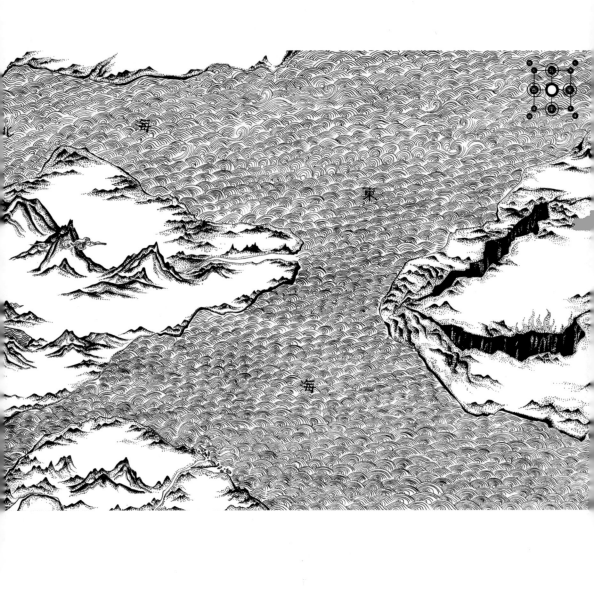

목차

산

경

남
산
경

유양산

녹촉
鹿蜀

有兽焉，其状如马而白首，
其文如虎而赤尾，其音如谣，
其名曰鹿蜀，佩之宜子孙。

　　옛날, 지금의 중국 광동연주(广东连州) 부근에
옛 이름으로 유양산이라는 곳이 있었는데, 그 산에는
신수(神兽)가 있었다. 이름은 녹촉이라고 한다. 모습
은 마치 말 같은데 머리는 눈처럼 하얗고, 꼬리는 불
처럼 빨간색, 몸에는 호랑이 같은 무늬를 갖고 있고,
울음소리는 마치 사람이 노래 부르는 것처럼 듣기 좋
다. 녹촉의 가죽을 몸에 지니고 다니면 많은 자손을
얻을 수 있다고 한다. 대를 잇는 것을 중요시하는 중
국 사람들에게 녹촉은 확실히 만나기 힘든, 귀한 신수
(神兽)라고 할 수 있겠다. 옛말에 이르길, 명나라 숭정
(崇祯1628-1644) 해에 어떤 사람이 중국 동남쪽 민
남 지역(闽南地区)에서 녹촉을 보았다고 하는데, 그
이후로는 한 번도 그 모습이 목격된 적이 없다.

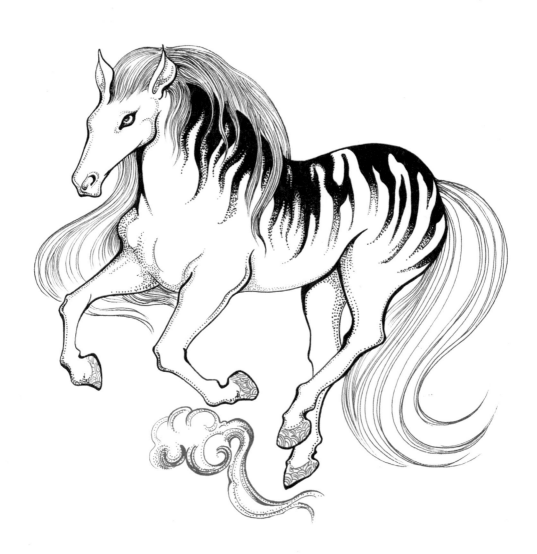

선구

旋龟

怪水出焉，而东流注于宪翼之水。
其中多玄龟，其狀如龟而鸟首虺尾，其名曰旋龟，
其音如判木，佩之不聋，可以为底。

괴수(怪水)는 유양산에서 흘러내려와 동쪽의 헌익수(宪翼水)로 들어가는 강이다. 이 강에는 괴이하게 생긴 거북이가 살았다. 그 모습은 평범한 검은 거북처럼 생겼으나, 새 머리에 독사의 꼬리를 하고 있고, 그 울음소리는 마치 나무를 쪼갤 때 나는 소리와 같다. 옛말에 이르길 만약 사람들이 이 거북이를 허리에 차고 다니면 귀머거리가 되지 않으며 다리 붓는 병을 고칠 수 있다고 한다. 이름은 선구, 혹은 거구(去龟)라고도 불린다

순제(舜帝, 기원전 2128-기원전 2025년) 만년에 홍수가 난리를 쳤다. 곤(鲧)이라는 사람이 명을 받아 홍수를 막아야 했으나 아무리 생각해도 막을 방법을 생각해 내지 못했다. 어느 날 강가를 걷다가 선구의 머리와 꼬리가 붙어 있는 모습을 본 곤은 이에 영감을 받고 제방을 만들어 홍수를 막게 했다. 그러나 이 제방으로는 홍수를 막을 수 없었다. 이에 그는 결국 순제에게 처형을 당했다. 나중에 그의 아들 우(禹)가 아버지의 사업을 물려받아 치수(물 관리)를 시작했는데, 이때 선구가 그의 앞에 나타나서는 황룡(黄龙)과 함께 우를 도왔다. 수천 년 후 문사들이 이 기이한 모습을 기록하기를 "황룡이 앞에서 꼬리를 흔들고, 선구가 뒤에서 진흙을 깔았다"라고 한다. 귀머거리를 고치고 다리 붓는 걸 치료하는 것 보다, 이러한 인심이 더욱 선구를 신성하고 특별하게 여겨지도록 한다.

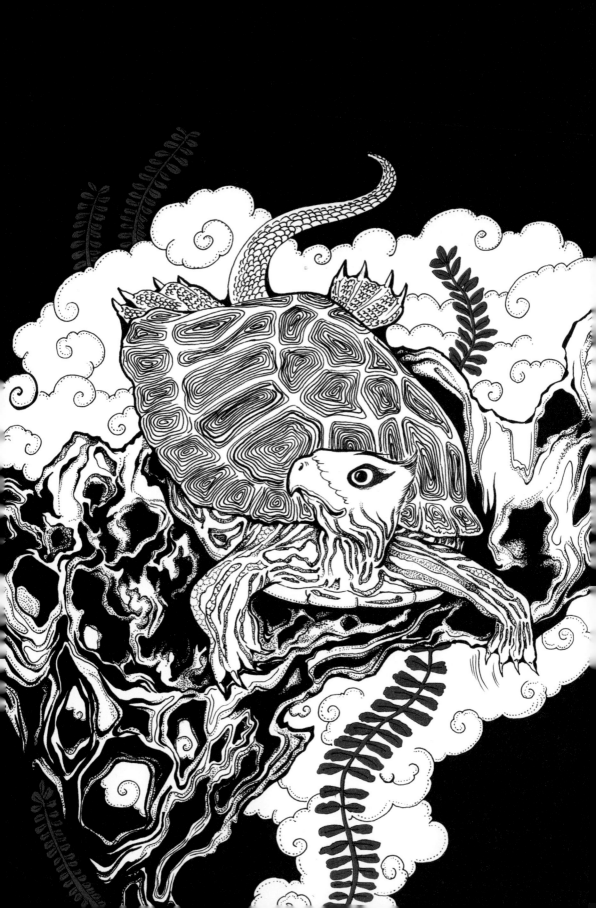

저산

육

鯥

有鱼焉，其状如牛，陵居，蛇尾有翼，
其羽在鮌下，其音如留牛，其名曰鯥，
冬死而夏生，食之无肿疾。

　　유양산에서 동쪽으로 삼백 리 가면 저산이 있다.
여기에는 새, 짐승, 물고기, 뱀, 네 종류 동물의 특징
을 모두 가진 이상한 물고기가 있는데, 이는 육이라
한다. 육의 모습과 울음소리는 소와 같은데, 꼬리는
뱀 같고, 양 옆구리에는 새와 같은 날개가 있다. 후세
사람들이 말하기를 육은 소와 같은 모양의 다리 네 개
를 갖고 있다고도 한다. 옛말에 육은 겨울에 죽었다가
여름이면 살아나고, 그 고기를 먹으면 부종에 걸리지
않는다고 한다.

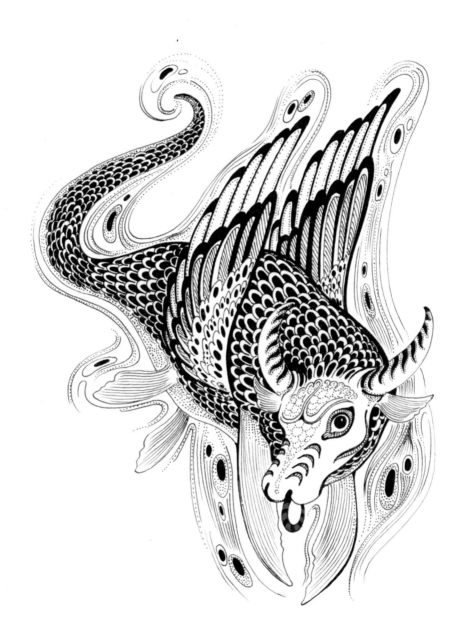

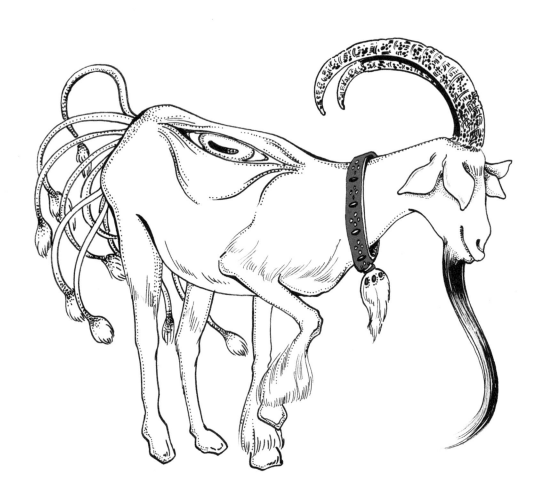

기산

박시

猼訑

有兽焉，其状如羊，九尾四耳，其目在背，
其名曰猼訑，佩之不畏。

　　저산에서 나와 다시 동쪽으로 삼백 리를 가면 기
산이 있다. 이 산에는 박시라는 괴수가 살고 있는데,
모습은 온순한 양 같지만 아홉 개의 꼬리, 네 개의 귀,
그리고 척추에 요상한 두 개의 눈이 달려있다. 만약
사람이 박시의 털가죽을 허리에 차고 다니면 그 무엇
도 두려울 것 없이 온 세상을 휘젓고 다닌다고 한다.
박시는 겉모습은 온순함의 끝이나 그 효과는 용맹함
의 끝에 달하니, 이러한 선명한 대조가 박시를 더욱
신비하고 기이하게 보이게 한다.

기산

별부

尚鸟付鸟

有鸟焉，其状如鸡而三首六目、六足三翼，
其名曰尚鸟付鸟，食之无卧。

　　기산에는 박시와 함께 별부라는 이상한 새도 산
다. 모습은 닭과 비슷하지만 세 개의 머리, 세 쌍의 눈,
세 쌍의 다리, 그리고 세 장의 날개가 있다. 정말 신기
하게도 모두 숫자 '삼'과 연관되어 있다. 혹자는 이들
에게 종교적 의미가 담겨 있다고 한다. 또한, 이들의
급한 성격 때문에 이 새를 먹으면 흥분해서 잠이 적어
지거나, 잠을 잘 필요가 없어진다고 한다.

　　숫자 '삼'과 관련된 것으로 고구려의 상징으로 흔
히 알려진 삼족오를 들 수 있다. 삼족오 또한 한국에
서 신성시되는데, 숫자 3은 양(陽)을 뜻하는 숫자이므
로 이는 곧 태양을 상징하는 수라 신성하게 여겨지는
것으로 풀이한다.

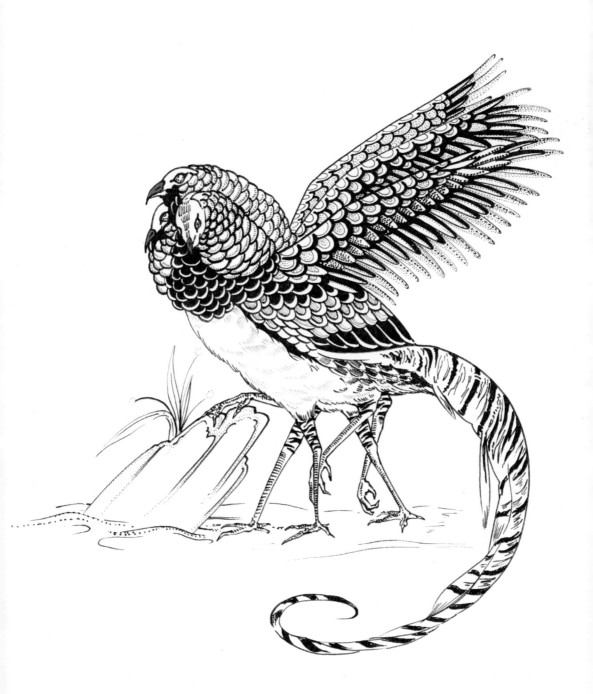

구미호

九尾狐

有兽焉, 其狀如狐而九尾, 其音如婴儿,
能食人; 食者不蛊。

　　기산에서 다시 동쪽으로 삼백 리 가면 청구산이
있는데, 이 산 깊은 곳에 전설의 구미호가 산다. 구미
호는 모습은 여우 같지만 꼬리가 아홉 개 달려있고,
소리는 마치 아기 울음소리와 같다고 한다. 구미호는
사람을 먹는데, 만약 사람이 구미호를 먹으면 마치 도
사가 신비한 부적을 차고 있는 것처럼 각종 요괴의
악한 기운을 물리칠 수 있게 된다. 이 지역에 전해지
는 민요에 따르면 운 좋게 백 구미호를 본 사람은 왕
이 될 수 있다고 하는데, 우(禹)가 서른의 나이에 도산
(涂山)을 지나가다가 백 구미호를 보았다고 한다. 나
중에 그는 정말로 천자(天子, 왕)가 되었다.

　　서주(西周) 시대의 청동그릇(铜器)에 구미호의
모습이 그려져 있는데, 나중에는 섬여(두꺼비)와 삼
족새와 같이 서왕모(西王母)의 곁에 있는 모습으로
그려지기도 했다. 구미호는 괴수에서 신수에 이르기
까지 정말 오랜 기간 수련하여, 신선이 되어 쿤룬선산
(昆仑仙山)에 남았을지도 모르겠다.

　　중국이나 일본의 구미호가 권력자를 유혹해 나
라를 멸망으로 이끄는 것으로 묘사되는 것과 달리, 한
국의 구미호는 인간이 되고자 노력하나 결국 소원을
이루지 못하는 슬픈 요괴로 많이 그려진다.

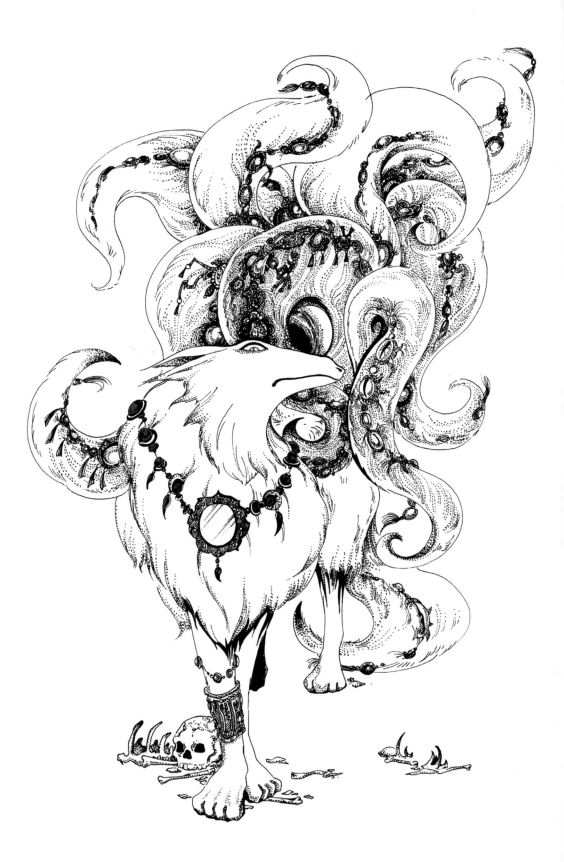

청구산

적유
赤鱬

英水出焉，南流注于即翼之泽。
其中多赤鱬，其狀如鱼而人面，
其音如鸳鸯，食之不疥。

청구산에는 영수(英水)가 흐르는데 이는 남쪽에
있는 즉익택(即翼泽, 지금의 청해호)으로 흘러간다.
조용한 영수 안에는 신기한 물고기가 있는데, 이는
적유라 불린다. 모습은 물고기 같지만 아름다운 얼굴
에, 울음소리는 마치 원앙새와 같다고 한다. 사람이
적유를 먹으면 옴에 걸리지 않는다고 한다.

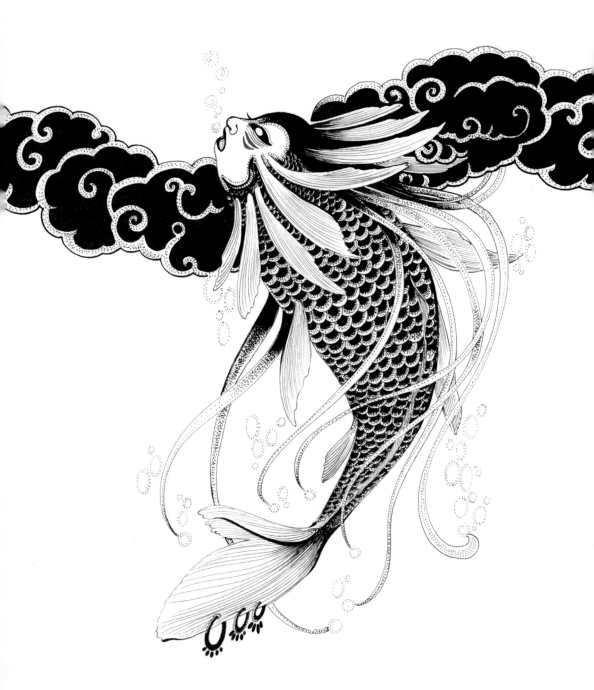

거산

주
鴸

有鳥焉，其狀如鴟而人手，其音如痺，
其名曰鴸，其名自号也，见则其县多放士。

　　대략 현재의 호남 상덕(湖南昌德) 서남쪽에 거산이 있었다. 이 산에는 주라는 새가 있었는데, 그 모양새는 매와 같지만 다리와 발은 사람 손 같고, 하루 종일 '주, 주, 주' 라고 울부짖는 것이 마치 자신의 이름을 부르는 것 같다고 한다. 옛말에 이런 새들은 요제(堯帝, 약 기원전 2188-기원전 2067년)의 아들 단주가 변한 거라고 하는데, 단주는 사람이 포악하고 거만해서 요제가 천자의 자리를 순(舜)에게 넘겨주고, 단주는 남쪽의 작은 제후가 되었다고 한다. 이를 달가워하지 않은 단주는 삼묘(요순시대, 강, 회, 형주에 자리잡고 있던 만족의 이름)의 수령들과 연합해 반역을 일으켰으나 결국 진압당하고 말았다. 갈 곳이 없던 단주는 바다에 몸을 던져 죽고, 원한이 남아 있던 그의 영혼이 주로 변했다고 한다. 만약 주가 어느 마을에 나타나면, 그 지역의 덕망 있는 선비들은 추방당하고 소인(간사하고 도량이 좁은 사람)들이 득세하게 된다고 한다.

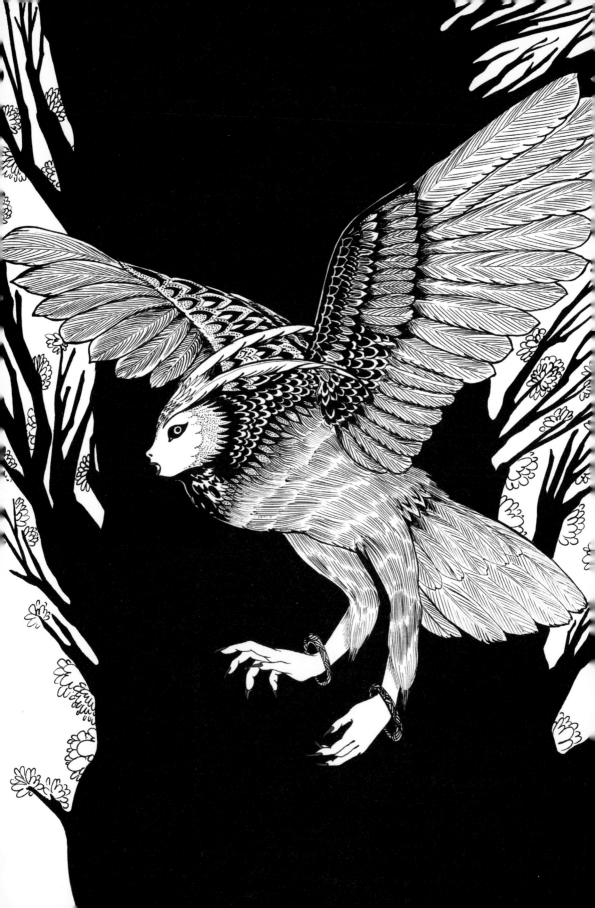

요광산

활회

猾褢

有兽焉，其状如人而彘鬣，穴居而冬蛰，
其名曰猾褢，其音如斫木，见则县有大繇。

　　거산에서 나와 동남쪽으로 사백오십 리를 가면
장우산이 나오고, 다시 동쪽으로 삼백사십 리를 가면
요광산에 도착하게 된다. 이 산에는 활회라는 괴수가
사는데, 그 모습은 사람 같지만 온몸에 돼지 털이 나
있고, 평소에는 동굴 안에 있으며 겨울잠을 잔다. 활
회의 울음소리는 마치 나무를 베는 소리와도 같다. 만
약 천하가 태평하고, 모든 일이 이치에 맞게 흘러간다
면 그는 조용히 사라진다. 반대로 활회가 어느 지역에
나타난다면 이는 그곳에 큰 변고가 있을 것을 예고하
는 것이며, 그 지역에 있는 모든 사람은 노역을 하러
끌려간다고 한다.

고조

蠱雕

水有兽焉, 名曰蠱雕, 其状如雕而有角,
其音如婴儿之音, 是食人。

요광산(堯光山)에서 동쪽으로 육천 리 정도 떨어진 곳에 녹오산(鹿吳山)이 있다. 이 산에는 풀과 나무는 자라지 않고 금과 돌이 많다. 택경수(澤更水)가 이 산에서 흘러나와 남쪽으로 흘러 방수(滂水)로 흘러가는데, 방수에는 고조(蠱雕)라는 새 같지만 새는 아닌 사람 먹는 괴수가 살고 있다. 고조의 모습은 마치 독수리 같고 뿔이 나있다. 또 어떤 사람은 뿔 달린 표범의 모습에 부리가 나 있다고도 한다. 고조는 구미호처럼 사람을 먹는데 소리는 매우 귀여운 아기 울음소리와 비슷하다. 어쩌면 고조는 이런 귀여운 울음소리로 사람들을 덫에 걸리게 해 먹거리로 삼는 것일 지도 모른다.

봉황

凤皇

有有鸟焉，其状如鸡，五采而文，名曰凤皇，
首文曰德，翼文曰义，背文曰礼，膺文曰仁，
腹文曰信。是鸟也，饮食自然，自歌自舞，
见则天下安宁。

　　봉황의 모습은 마치 금계(锦鸡) 같고, 깃털도 알록달록하다. 청색의 머리는 오행 중의 목(木), 하얀 목은 금(金), 빨간 등은 화(火), 검은 가슴은 수(水), 노란 다리는 토(土)를 뜻한다. 게다가 이 깃털들 위에는 무늬도 있다. 머리 위에 있는 무늬는 덕(德), 날개 위에는 의(义), 등에는 예(礼), 가슴에는 인(仁), 배에는 신(信)이라는 무늬가 있다. 인, 의, 예, 신이라는 네 가지의 미덕이 모두 봉황의 몸에 있다는 것은 봉황이 길조임을 뜻하는 것이며, 봉황이 나타나면 이는 반드시 천하가 태평하다는 것을 의미하는 것이다.

　　봉황은 동아시아 전반에 걸쳐 길조이자 신수로 추앙 받고 있다. 우리나라에서도 예부터 용과 함께 군왕의 상징으로 여겨졌으며, 현재 대통령의 상징도 마주보고 있는 봉황이다.

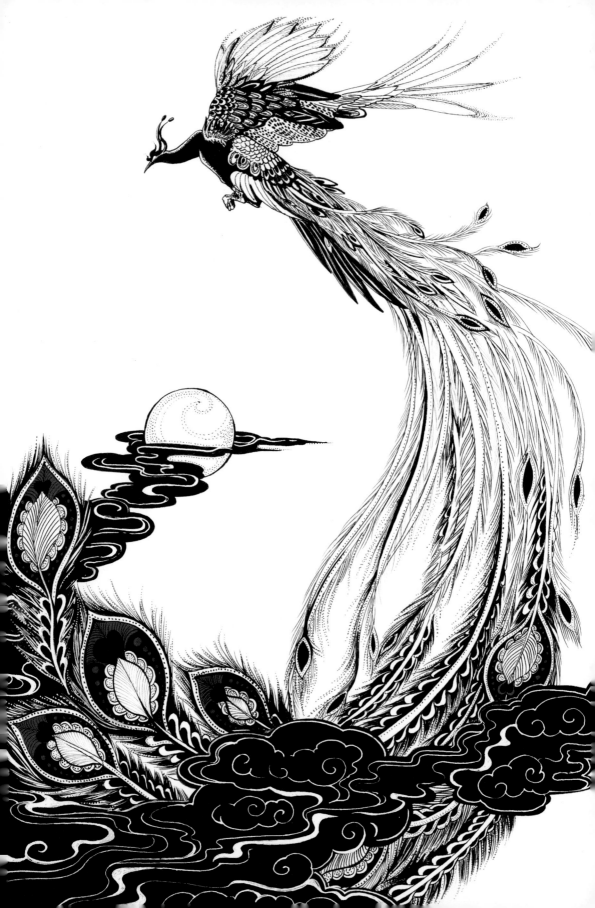

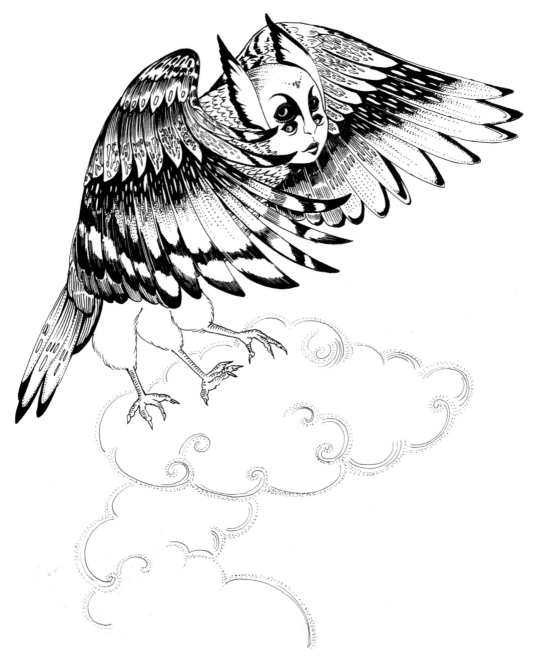

영구산

옹
顒

有鸟焉，其状如枭，人面四目而有耳，
其名曰顒，其鸣自号也，见则天下大旱。

단혈산에서 동쪽으로 이천칠백 리를 가면 영구
산이 나온다. 산에는 풀과 나무가 자라지 않고 산불이
많다. 여기에는 옹이라는 흉악한 새가 있는데, 모습
은 전설에 나오는 자신의 어머니를 잡아먹은 흉악한
올빼미의 모습과 비슷하다고 한다. 옹은 네 개의 눈이
달린 얼굴을 갖고 있으며 사람의 귀가 달려있다. 울음
소리는 '옹, 옹, 옹' 하는 것이 마치 자신의 이름을 부
르는 것만 같다. 옹이 나타나면 이는 곧 가뭄이 온다
는 것을 뜻한다. 옛날 명나라 만력 이십 년(1592년)
에 예장에 있는 성녕사(城宁寺)에 이 척이 넘는 옹이
나타난 적이 있었는데, 정말로 이 해 오월에서 칠월까
지 불볕더위가 있었고, 여름 내내 비 한 방울 떨어지
지 않아 곡식 한 톨도 수확하지 못했다고 한다.

용신인면신

龙身人面神

有凡南次三经之首,
自天虞之山以至南禺之山, 凡一十四山,
六千五百三十里。其神皆龙身而人面。
其祠皆一白狗祈, 糈用稌。

《남산경》은 총 세 개의 산맥으로 이루어져 있는데, 세 번째 산맥은 천오산에서부터 남우산까지 총 마흔 개의 산들로 이루어져 있고, 총 길이는 육천오백삼십 리이다. 이 산맥에 있는 산신(山神)들은 다른 두 개의 산맥에 있는 '새의 몸에 용 머리', 또 '용의 몸에 새의 머리'를 가진 산신들과는 다르다. 세 번째 산맥의 산신들은 모두 사람 얼굴에 용의 몸을 갖고 있다. 이 산신들에게 제사를 지낼 때는 하얀 강아지를 제물로 바쳐야 하며, 제사용 쌀은 반드시 엄선한 쌀과 멥쌀이어야 한다.

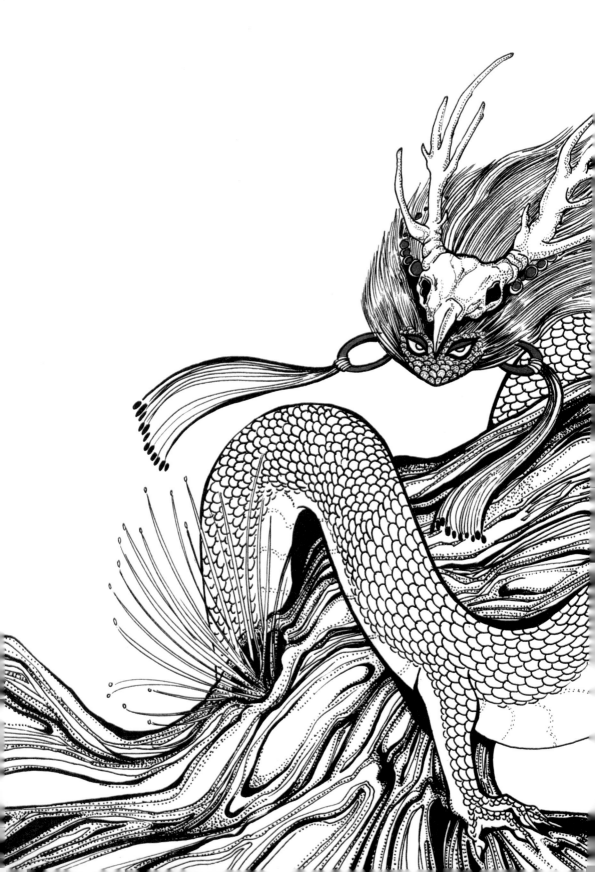

서
산
경

태화산

비유

肥蠅

有蛇焉，名日肥蠅，六足四翼，
见则天下大旱。

　　오늘날의 서악 화산은, 옛날에는 태화산이라 불
렸다. 이곳에는 비유라는 이상한 뱀이 살고 있다. 보
통 뱀은 다리가 없지만 이 뱀은 여섯 개의 다리가 달
려있고, 네 개의 풍성한 날개를 갖고 있다. 비유가 나
타나면 반드시 가뭄이 든다고 한다. 옛날 상나라 때
이 괴이한 뱀이 양산에 나타난 적이 있는데, 정말로
그 후 칠 년 간 가뭄이 계속됐다고 한다. 앞서 말했던
옹은 한 번 나타나면 석 달간 가뭄이라고 하는데, 이
는 비유와 비교도 안 되는 기간이다.

부우산

총롱
葱聾

其兽多葱聾，其狀如羊而赤鬣。

옛날, 오늘날의 섬서성(山西省) 화음시(华阴市)
서남쪽에 부우산이 있었다. 이 산에는 광물이 풍부했
는데 산 남쪽에는 구리가 있고, 북쪽에는 철이 많았
다. 산에는 문경이란 나무가 있는데, 문경 나무의 열
매를 먹으면 귀 먹은 병을 고칠 수 있었다고 한다. 또
홍화황과(红花黄果)라는 풀이 있는데, 이것을 먹으면
정신이 번쩍 든다고 한다. 이런 기묘한 산속에 총롱이
라는 야수가 살고 있는데, 모습은 마치 양 같지만 아
름답고도 기괴한 빨간 수염이 나 있다. 그 색은 마치
산중에 있는 홍화황과가 물들은 것만 같다.

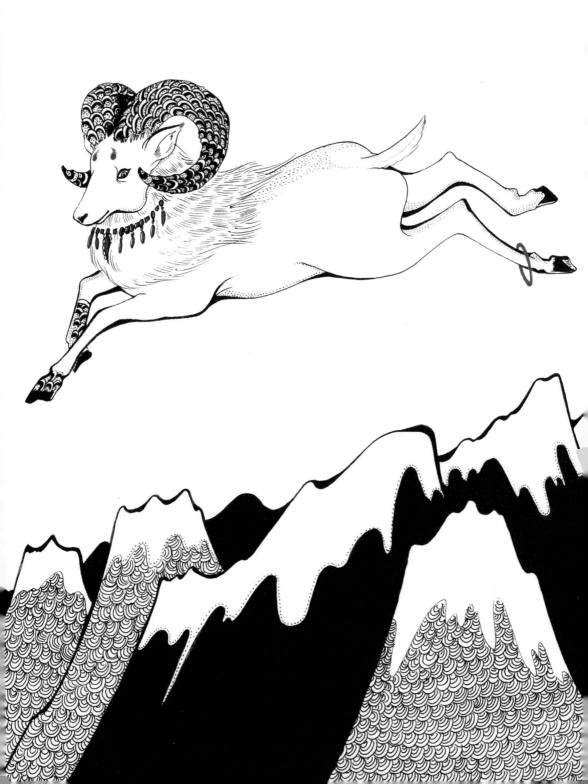

부우산

민

鴖

其鳥多鴖，其狀如翠而赤喙，可以御火。

부우산에는 민이라는 신비한 새가 살고 있다. 민 조의 모양새는 물총새와 같으나 붉은 부리가 있다. 옛 말에 따르면 집에서 이 새를 키우면 화재를 피할 수 있고, 영원히 불과 멀어질 수 있다고 한다. 주로 벽돌과 나무로 집을 지었던 중국인들에게 민조는 확실히 유용하고도 신비한 새이다.

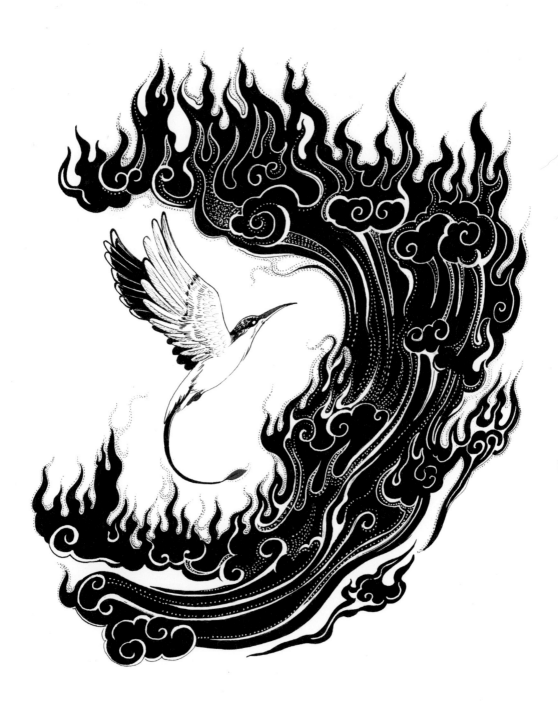

효

囂

有兽焉，其状如禺而长臂，
善投，其名曰囂。

　옛날, 오늘날의 섬서성(陝西省) 인유현(麟游县) 부근에 유차산이 있었다. 칠수가 바로 유차산에서 흘러 나와 위수로 흘러든다. 이 산의 북쪽에는 구리가 나고, 남쪽에는 매끄럽고 질 좋은 영향옥이라는 옥이 나온다. 여기에는 효라는 일종의 야수가 사는데, 팔은 원숭이처럼 매우 길며, 물건을 던지는 것을 좋아한다.

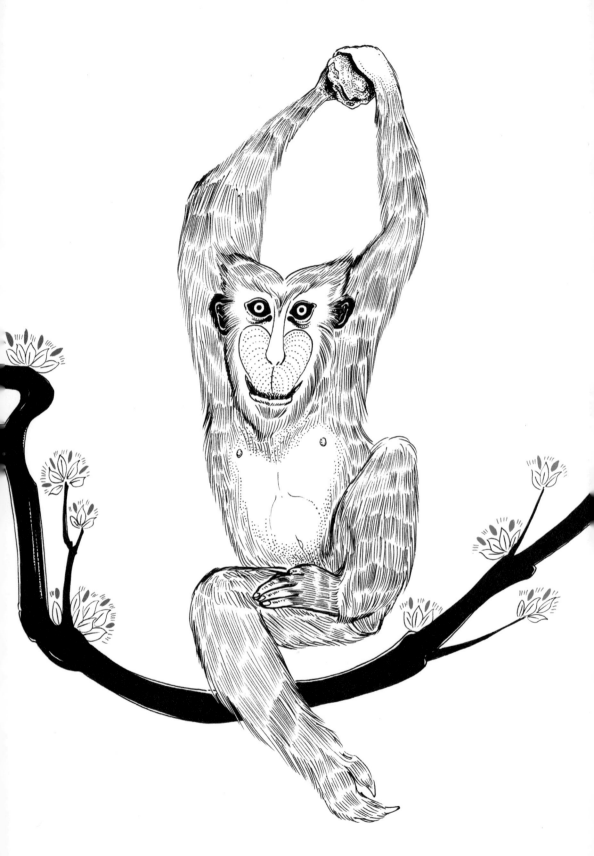

천제산

계변

谿边

有兽焉，其状如狗，名曰谿边，
席其皮者不蛊。

아주 옛날에 천제산이라는 패기 넘치는 이름의 산이 있었는데, 물론 천제(天帝, 하늘의 황제)는 거기에 살지 않았다. 그 산에는 풀이 무성하게 자라고 있었는데, 그중에 두행이라는 신비한 풀이 있었다. 만약 말이 이 풀을 뜯어 먹으면 매우 빨리 달릴 수 있게 되고, 사람이 먹으면 종양을 낫게 해주는 신비한 효능을 갖고 있다고 한다. 신기한 짐승 계변도 천제산에 살고 있는데, 그의 모습은 마치 강아지 같지만 나무를 탈 줄 안다. 옛말에 이르길 계변의 털가죽으로 요를 만들어 그 위에서 자면 악의 기운을 물리칠 수 있게 된다고 한다. 하지만 계변을 찾는 것은 매우 힘들고, 심지어 한 나라의 군주인 진덕공조차 계변을 찾는 데 실패했다. 그러자 진덕공은 계변과 비슷하게 생긴 큰 개 몇 마리를 잡아서 악의 기운을 물리쳤는데, 이 방법이 성공을 거두었다고 한다. 이에 후세 사람들은 개를 죽여 그 피로 불길한 기운을 없앴는데 이가 풍습으로 남게 되고, 개들은 민간에서 귀신을 없애는 도구가 되었다고 한다.

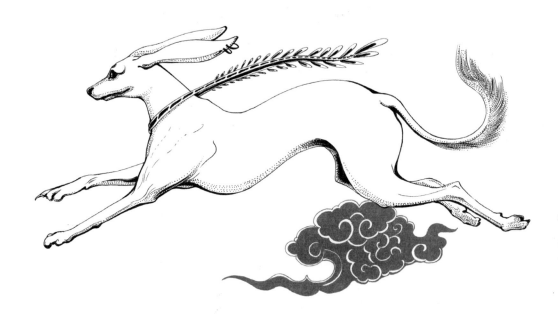

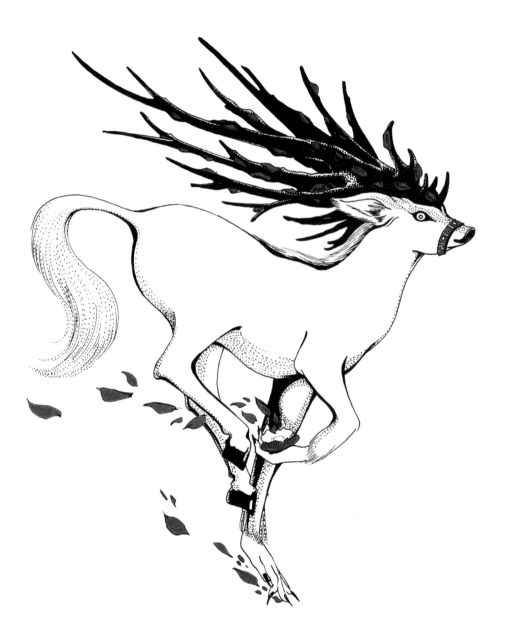

고도산

영여

獿如

有兽焉，其狀如鹿而白尾，马足人手而四角，
名曰獿如。

　　천제산에서 서남쪽으로 삼백팔십 리를 가면 고
도산이 나온다. 이 산에서 색수와 도수가 나온다. 또
산 위에는 계수나무가 많이 있고 백은과 황금도 많이
난다. 고도산에는 독사(毒砂)와 고발이라는 풀도 있
는데, 이들은 약재로도 쓰이고 쥐를 죽일 때도 쓰인
다. 또한 이 산에 영여라는 괴수가 사는데 그 모양새
는 사슴 같고 뒤에는 흰 꼬리가 자라 있다. 영여의 앞
발은 사람 손 같고 뒷발은 말굽 같다고 한다. 두 개의
머리에 총 네 개의 뿔이 나 있다.

민
擎

又西百八十里，曰黄山，无草木，
多竹箭。盼水出焉，西流注于赤水，
其中多玉。有兽焉，其状如牛，
而苍黑大目，其名曰擎。

고도산에서 또다시 서쪽으로 백팔십 리를 가면 황산이 나온다. 이는 오늘날의 황산과 무관하다. 이 산에는 풀과 나무는 없어도 대나무가 많이 자라 있어 그 그림자가 한들한들하니 매우 보기 좋다. 고도산에서는 반수가 흘러나와 서쪽에 있는 적수로 들어간다. 반수에는 예쁜 옥이 많은데 옥끼리 부딪치는 소리가 매우 맑게 들린다고 한다. 또 이 산에는 소처럼 생긴 야수가 사는데 온몸이 검고 소보다는 작지만 체구가 비교적 크며, 초롱초롱한 두 눈을 갖고 있다. 이 야수의 이름은 민이라고 한다.

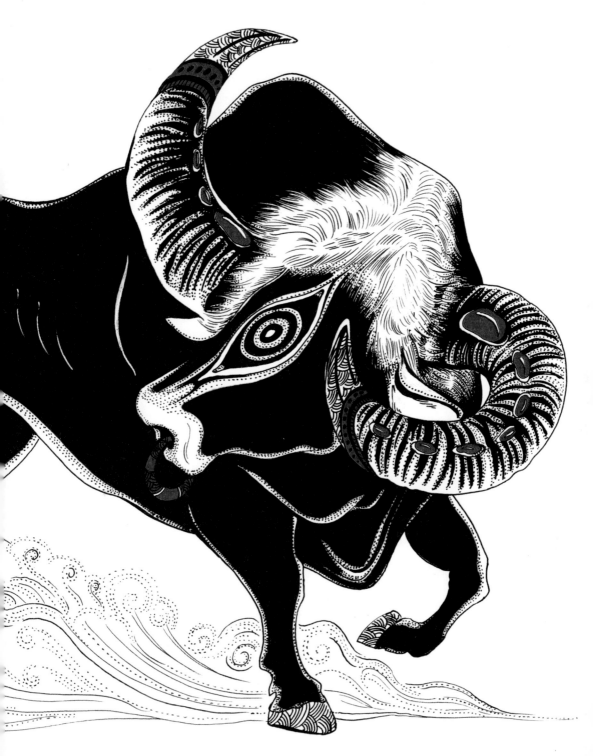

여상산

난조

鸾鸟

有鸟焉，其状如翟而五采文，
名曰鸾鸟，见则天下安宁。

　　옛날, 오늘의 섬서성(陕西省) 용현(陇县) 동쪽에
여상산이라는 산이 있었는데, 그 밀림 깊숙한 곳에는
봉황과 비슷한 난조라는 새가 살고 있었다. 난조는 마
치 산닭 같은 모습에 알록달록한 깃털을 갖고 있으
며, 울음소리는 구리 종처럼 맑아 듣기에 좋고 오음과
부합된다. 난조는 신령의 정령이라고 하는데, 봉황과
마찬가지로 쉽게 만나기 어려운 상서(祥瑞)로움의 상
징이다. 이 새의 출현은 천하의 안녕과 평화를 뜻하는
것이라 한다. 옛날 주공이 석감의 난(三监之乱)을 진
압할 때, 동쪽으로 정벌하여 승리하고 예(礼)를 정하
고 악률(乐律)을 만들어서 나라의 정권을 성왕께 바
칠 무렵, 난조가 서쪽에서 호경(镐京)으로 날라왔다.
이후로 "사십 년 넘게, 형벌은 있지만 쓰지 않는" 성
강지치(成康之治, 주성왕과 주강왕에 걸친 40여 년
의 안정된 시기)가 시작되었다 한다.

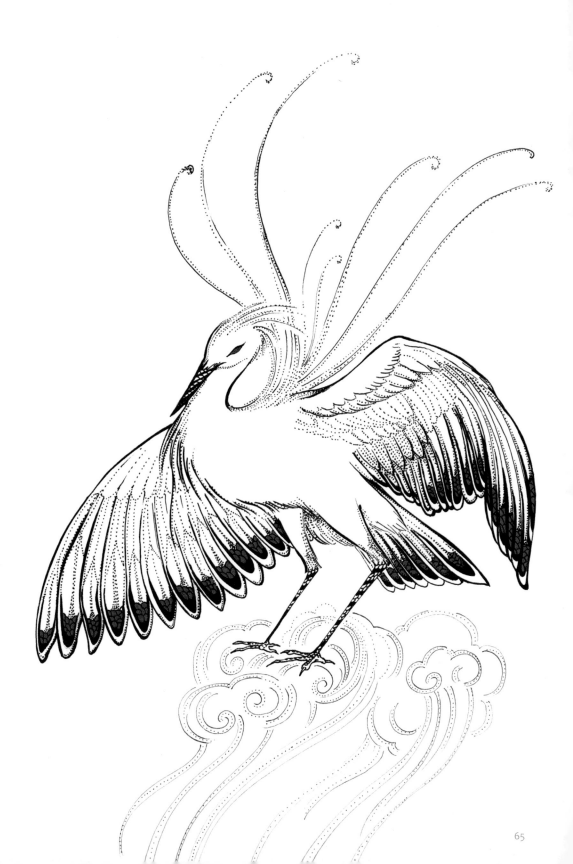

태기산

문요어

文鰩鱼

是多文鰩鱼，狀如鯉鱼，鱼身而鸟翼，
苍文而白首赤喙，常行西海，游于东海，
以夜飞。其音如鸾鸡，其味酸甘，食之已狂，
见则天下大穰。

옛날, 지금의 감숙성(甘肅) 어딘가에 태기산이
있었다고 한다. 관수가 이곳에서 흘러 나온다. 관수
에는 반어반조(반 물고기, 반 새)인 날아다니는 물고
기가 사는데 문요어라고 불린다. 문요어의 모습은 잉
어처럼 생겼는데, 새의 날개에 흰 머리, 빨간 입술을
지녔고 몸에는 창색(푸른색) 무늬가 있다. 몸길이는
일 척이 넘으며, 울음소리는 난조(鸾鸡)와 비슷하다.
낮에는 서해에 머무르는데 밤이 되면 무리 지어 동해
로 날아갔다가 다시 아침이면 서해로 돌아온다. 이렇
게 계속해서 서해와 동해 사이를 지칠 줄 모르고 왔다
갔다 한다. 한나라 동방삭의 말에 따르면, 일부 문요
어는 이동하지 않고 동해 남쪽인 온호(溫湖)에 남아
있는데, 이 문요어들은 멀리 왔다 갔다 하지 않기 때
문에 길이가 팔 척이 넘는다고 한다. 보통 문요어는
이동이 매우 잦지만 사람들의 눈에는 쉽게 띄지 않는
데, 만약 문요어가 사람 눈앞에 나타나면, 이는 그 해
에 반드시 풍년이 들 것을 예시한다. 전해지기로 문요
어의 고기는 시면서 달콤하다. 《여씨춘추》에서는 이
의 맛을 극찬했다고 한다. 문요어는 맛있을 뿐만 아니
라 사람의 광증을 낫게 한다고도 한다.

괴강산

영소
英招

实惟帝之平圃，神英招司之，其状马身而人面，
虎文而鸟翼，徇于四海，其音如榴。

　　태기산 서쪽으로 삼백이십 리를 가면 괴강산이
나온다. 이곳은 천제(天帝)가 인간 세상에 왔을 때 즐
기는 화원이라고 전해진다. 영소라는 신선이 괴강산
을 관리하고 있는데, 그는 말의 모습에 사람의 얼굴을
하고 있으며, 몸에는 호랑이 같은 무늬가 있고, 새의
날개도 있다고 한다. 영소는 이 화원의 관리자이지만
항상 이곳에 있지는 않고, 날개를 펼쳐 높게 날아 사
해(四海)를 돌아다닌다. 이는 아마도 천제의 새로운
지시를 알리기 위함일 것이다. 영소의 소리는 마치 도
르래에서 물 빼는 소리와 같아 정말 듣기 좋지 않다.

곤륜산

토루
土螻

有兽焉，其狀如羊而四角，名曰土螻，是食人。

　　다시 서남쪽으로 사백 리 걸어가면, 천제(天帝)의 인간 세상에서의 별도(別都, 원래의 수도 밖에 임시로 따로 정한 수도. 하늘에서의 수도는 백옥경이다)인 곤륜산에 도착한다. 천제의 도읍이라고 하지만 곤륜산에도 괴수는 있다. 그중에 토루라는 괴수가 있는데, 이름에 '루'(螻) 자가 들어가지만, 땅강아지나 개미 같은 것은 아니고, 생김새는 양 같지만 한 쌍의 뿔이 더 나 있다. 양보다 흉악하고 잔인하며 사람을 먹는다. 게다가 토루와 부딪힌 동물이 있으면 즉시 사망하고, 그 누구도 토루를 피해 도망가지 못한다고 한다.

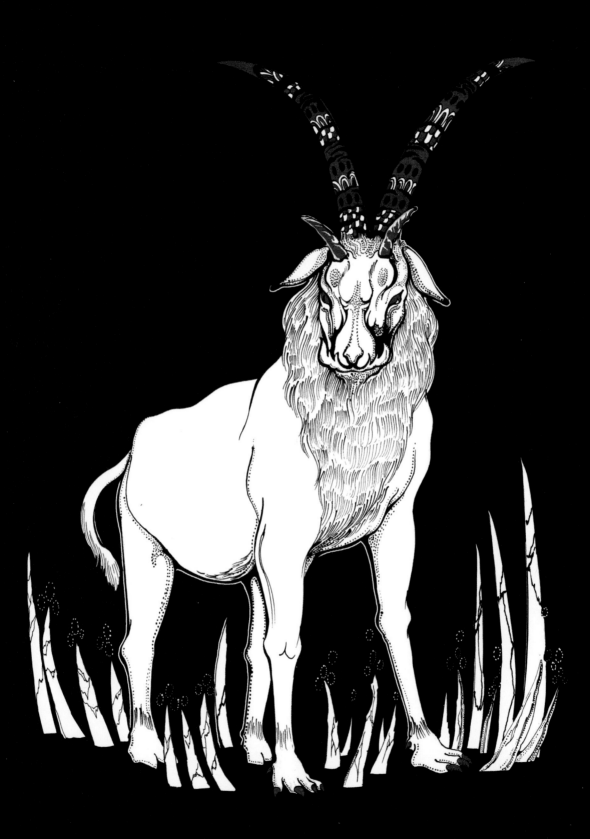

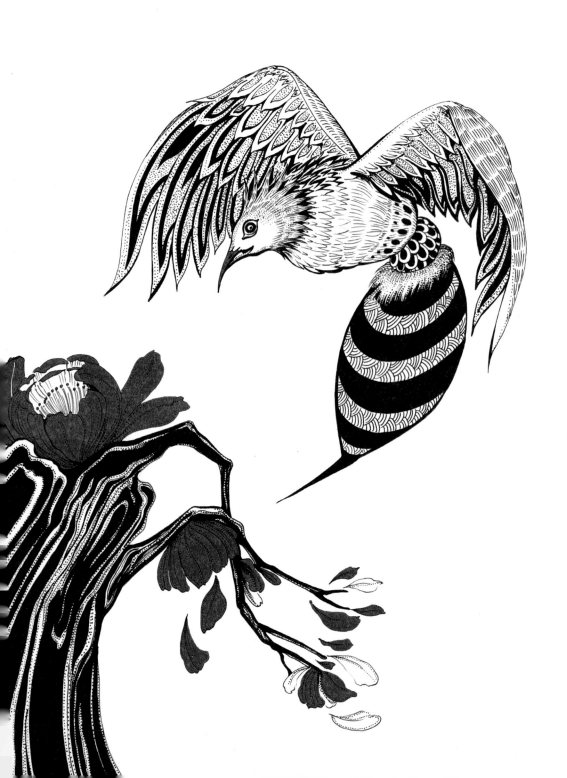

곤륜산

흠원

欽原

有鸟焉，其狀如蜂，大如鸳鸯，名曰钦原，
蠚鸟兽则死，蠚木则枯。

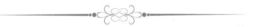

　　토루와 함께 곤륜산에 사는 독새는 흠원이라 한
다. 그의 생김새는 마치 벌 같지만, 머리는 원앙새처
럼 크다. 흠원한테 쏘인 동물은 즉시 사망하고 풀과
나무들도 순식간에 시든다고 한다. 흠원의 살인술은
토루보다 더 뛰어나 보인다. 천제(天帝)의 인세에서
머무는 별도(別都)라는 곤륜산에 이렇게 흉악한 괴수
들이 있다니, 정말 상상조차 할 수 없는 일이다.

서왕모

西王母

又西三百五十里，曰玉山，是西王母所居也。
西王母其狀如人，豹尾虎齒而善嘯，蓬发戴胜，
是司天之厉及五残。

곤륜산에서 서쪽으로 천삼백이십 리를 가면 서
왕모가 사는 옥산에 이른다. 서왕모는 아름다운 부인
은 아니다. 옥산에 있는 서왕모는 사람의 모습을 하고
있지만, 표범의 꼬리와 호랑이의 예리한 이빨을 갖고
있다. 또한 야수 같은 울음소리를 잘 내고, 쑥대머리
에는 옥승이라는 머리장식을 꽂고 있다. 그녀는 인간
세상의 전염병과 형벌을 담당하는데 흉성(凶星)인 려
(厉)와 오잔(五殘)을 관장한다고도 한다. 곤륜산의 서
왕모는 못생겼을 뿐만 아니라, 야수의 모습에 전염병
과 형벌을 관리하는 등 길한 존재는 못 된다. 만약 후
세의 주목왕(周穆王)이 서왕모의 이러한 모습을 보았
더라면, 그녀의 관한 시를 쓰며 선비의 풍류를 남기지
않았을 것이다.

현재 알려져 있는 자애롭고 상서로운 여신으로
서의 서왕모의 모습은 후대에 변화된 모습으로, 초기
의 괴이한 모습보다 후대의 아름다운 모습에 대한 언
급이 문헌 등에 더 많이 남아 있다.

옥산

교

狻

有兽焉，其状如犬而豹文，其角如牛，其名曰狻，
其音如吠犬，见则其国大穰。

　　서왕모의 옆에는 늘 곁을 지키는 길수(吉獸)가
하나 있는데, 그의 이름은 교라고 한다. 교의 모습은
한 마리 큰 개와 같지만, 표범 무늬에 한 쌍의 소뿔을
갖고 있다. 어떤 사람들은 이를 양 뿔이라고도 한다.
교의 울음소리는 개처럼 우렁차다. 교가 나타났다 하
면 온 나라에 큰 풍년이 들기 때문에 중국 같은 농업
국가에서는 교가 좋은 동물로 받아들여지는 것도 당
연하다.

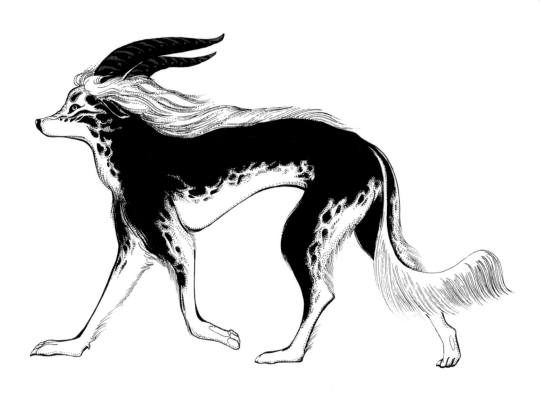

장류산

백제소호

白帝少昊

其神白帝少昊居之。其兽皆文尾，
其鸟皆文首。是多文玉石。

　　옥산에서 서쪽으로 구백팔십 리를 더 가면 장류산이 나온다. 전설에 따르면 서쪽의 신인 백제소호가 여기에 산다고 한다. 이 산에 있는 야수들은 모두 꽃무늬 꼬리가 달려 있고, 날아다니는 새들은 머리에 꽃무늬가 있다고 한다. 또한, 장류산에서는 꽃무늬가 있는 옥이 많이 나온다.

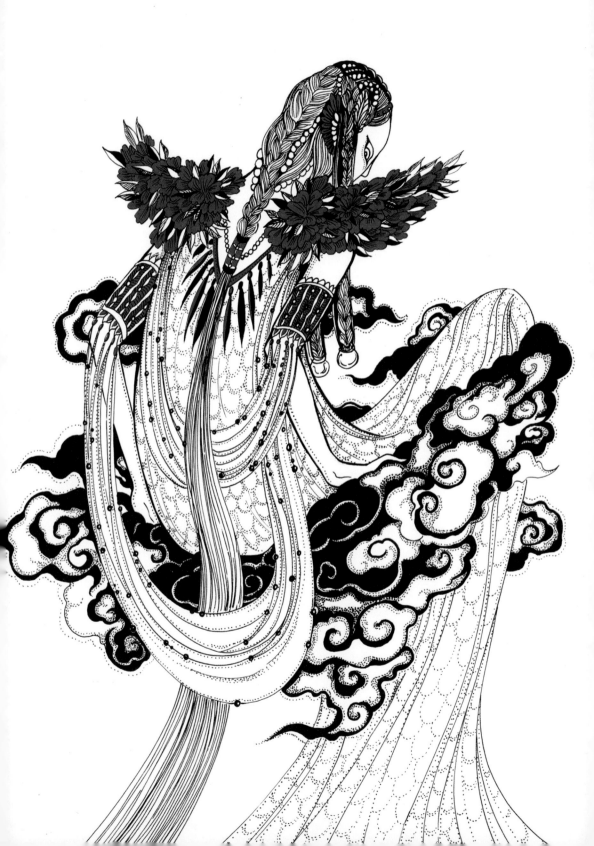

제강

帝江

有神焉，其狀如黃囊，赤如丹火，六足四翼，
渾敦无面目，是識歌舞，实惟帝江也。

———————————⚜———————————

　　장류산 서쪽으로 천오백사십 리를 가면 천산이
다. 당연히 오늘날 위구르에 있는 그 천산은 아니다.
이곳에 제강이 살았는데 제강은 혼돈(混沌)으로, 신
이기는 하나 머리와 얼굴이 없고, 마치 노란 가죽으
로 만든 주머니 같은 생김새에 빨간색이다. 이 주머
니 같은 몸뚱이에 여섯 개의 다리와 네 개의 날개가
달려있다. 생김새는 아름답지 못하지만 노래와 춤에
능하여, 어쩌면 가무의 신이었을 수도 있을 것이다.

　　장자가 이런 우화를 말한 적이 있다. 남쪽에 있는
황제는 숙(儵)이고, 북쪽에 있는 황제는 홀(忽)이며,
중앙에 있는 황제는 혼돈(混沌)이라 하는데, 숙과 홀
은 중간에 있는 혼돈의 영토에서 자주 만났다. 혼돈은
이 둘 모두에게 좋은 대우를 해주어 숙과 홀은 혼돈에
게 보답하고자 했다. 그들은 혼돈에게 일곱 구멍(두
눈, 두 콧구멍, 두 귀와 입)이 없는 것을 보고는 그를
위해 이 일곱 구멍을 파주기로 한다. 하루에 구멍 하
나씩을 팠는데, 칠일 뒤에 혼돈은 결국 죽고 말았다.

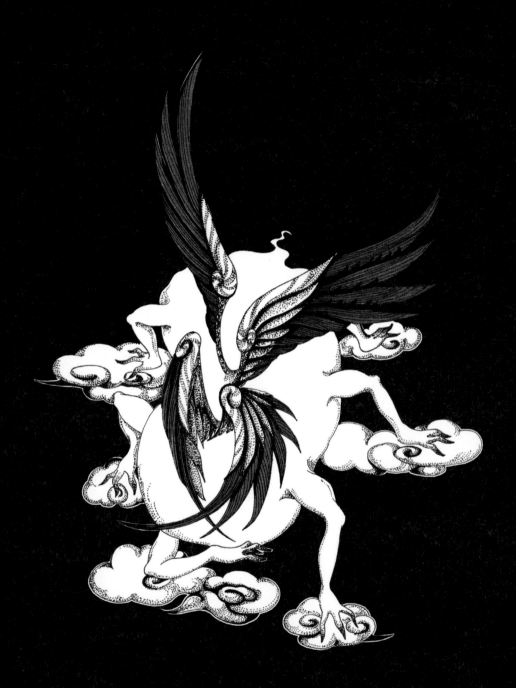

익망산

환
謹

有兽焉，其状如狸，一目而三尾，名曰讙，
其音如夲①百声，是可以御凶，服之已瘅。

　　천산을 떠나, 서쪽으로 삼백구십 리를 가면 익망
산이 나오는데, 여기에는 풀과 나무가 자라지 않지만
금과 옥이 많이 나온다. 산중에는 이상한 동물이 살고
있는데 이름은 환이라 한다. 모습은 들고양이 같은데
눈이 하나이며 꼬리는 세 개나 달려있다. 환은 백 마
리 이상의 동물 울음소리를 흉내 낼 수 있다고 한다.
또 누군가는 환이 매일 "탈백, 탈백" 이라고 짖는다
고도 하는데, 왜 그런지는 모른다고 한다. 어쨌든 환
은 확실히 기이한 동물이다. 왜냐하면 환은 악의 기운
을 막아줄 뿐 아니라, 이를 먹으면 황달병을 낫게 해
주기 때문이다.

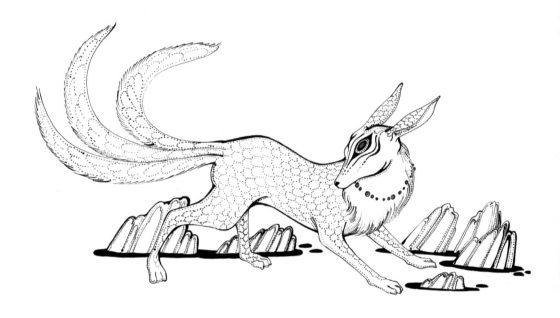

익망산

양신인면산신
羊身人面山神

凡西次三经之首，崇吾之山至于翼望之山，
凡二十三山，六千七百四十四里。
其神狀皆羊身人面。其祠之礼，用一吉玉瘞，
糈用稷米。

　　《서산경》에는 총 네 개의 산맥이 있는데, 세 번째 산맥은 숭오산에서부터 익망산까지, 총 이십삼 개의 산으로 이루어져 있다. 총 길이는 육천칠백사십사 리에 달하고, 이곳에 사는 산신들은 모두 양의 몸에 사람 얼굴을 하고 있다. 그들에게 제사를 지낼 때는 꽃무늬가 있는 옥을 땅에 묻어야 하며, 사용하는 쌀은 꼭 멥쌀이어야 한다.

　　아주 옛날에는 제사를 지낼 때 제물들을 모두 태워 버렸는데, 태운 제물들은 연기와 함께 하늘나라에 도착하게 된다. 만약 지신이나 산신에게 제사를 지낸다면 제물을 땅에 묻어두면 된다. 이렇게 하면 신령님들이 이미 제물을 받았다는 것을 의미하기 때문이다. 같은 원리로, 수신에게 제사를 지낼 때는 제물을 물에 던지면 된다.

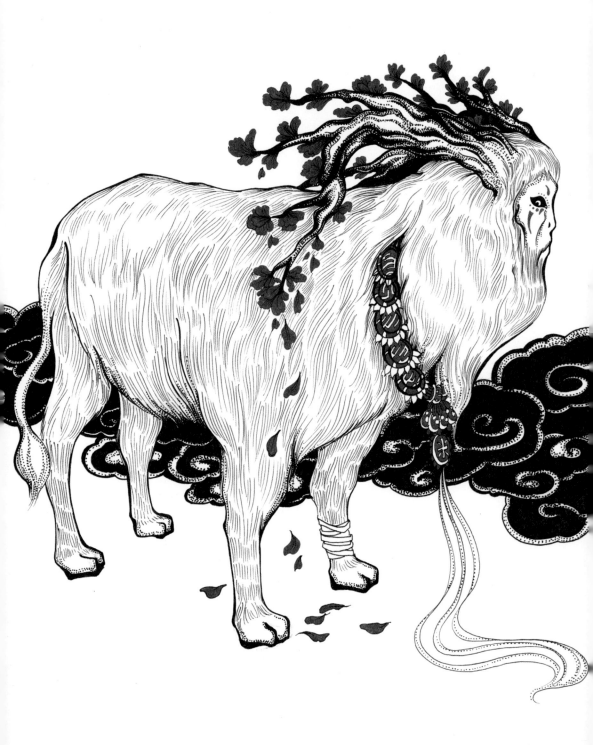

강산

신최
神魁

是多神魁，其狀人面兽身， 一足一手，
其音如欽。

◆━━━━━❦━━━━━◆

옛날, 지금의 간쑤성(甘肅省) 천수(天水) 서남 부
근에 강산이라는 산이 있었는데, 이 산에는 신최라는
요괴가 살고 있었다. 어떤 이는 신최를 강산의 산신으
로 착각하기도 하는데, 신최는 산신이 아니고 그저 요
괴일 뿐이다. 다만 신수(神兽)라고는 부름직하다. 신
최는 사람 얼굴을 하고 있는데 몸은 야수 같다. 손과
다리가 하나씩이고, 울음소리는 마치 사람이 신음하
고 탄식하는 소리와 같다고 한다. 어쩌면 신최는 팔
다리가 하나씩 모자라서 탄식하는 것일 수 있다. 어
떤 사람이 말하길, 신최가 있는 곳에는 비가 오지 않
는다고 한다. 어쩌면 이것은 하늘이 그들에게 주신 작
은 보상일 수도 있겠다.

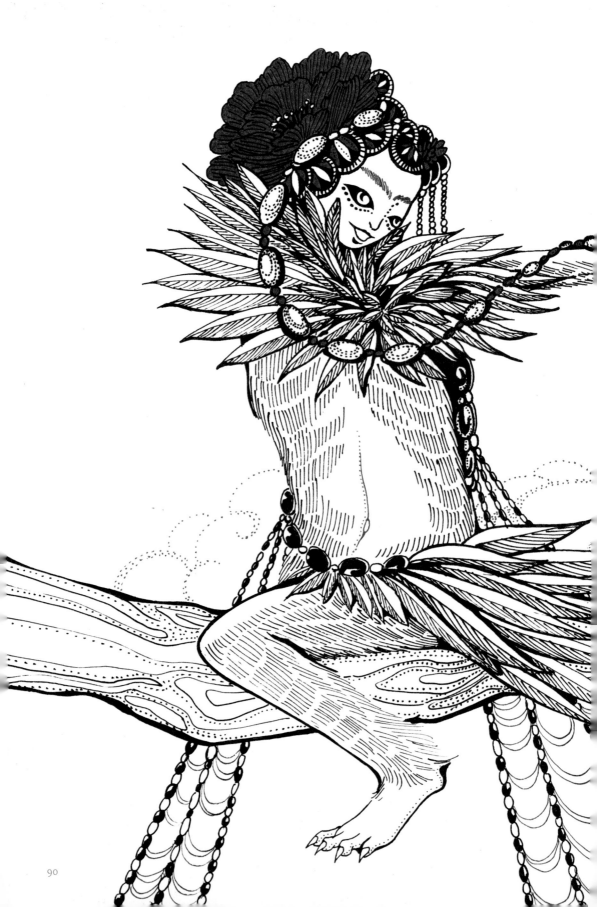

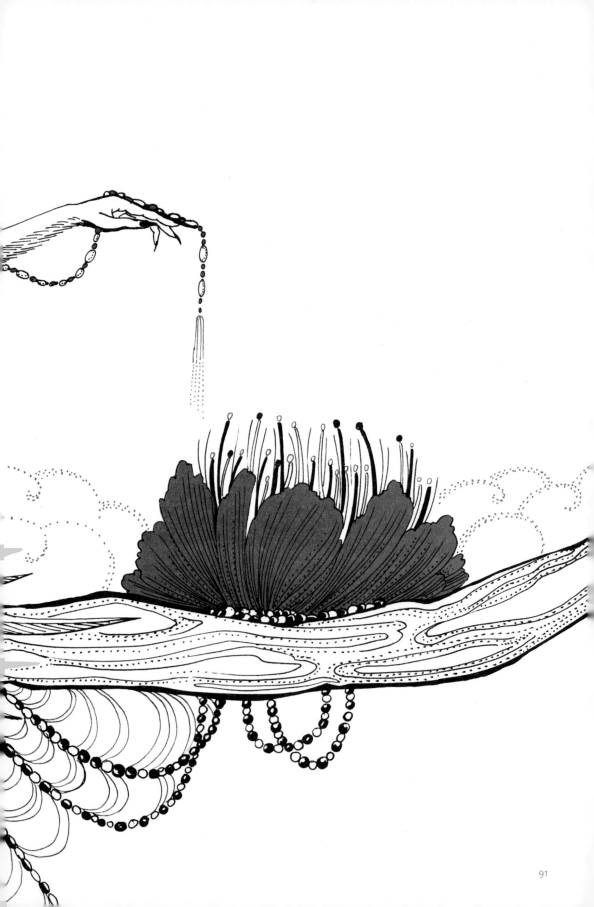

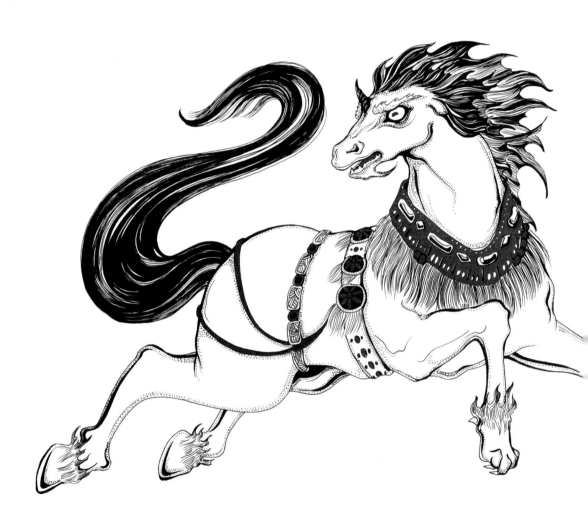

중곡산

박
駮

有兽焉，其状如马而白身黑尾，一角，
虎牙爪，音如鼓音，其名曰駮，是食虎豹，
可以御兵。

강산에서 서쪽으로 팔백오십 리를 가면 중곡산이 나온다. 여기에는 박이라는 길수(吉兽)가 있는데, 모양새는 준마 같으며 몸은 눈처럼 하얗고 꼬리는 먹물처럼 까맣다. 머리에는 뿔이 하나 있으며 이빨과 발톱은 모두 호랑이의 것과 같다. 또 그 울음소리는 마치 북을 치는 것 같다고 한다. 박은 길수로서 주인을 전쟁의 재난으로부터 막아 준다. 박은 말처럼 생겼지만 호랑이나 표범을 먹이로 하므로, 만약 깊은 산속에서 박을 타고 있으면 호랑이나 표범들이 감히 다가오지 못한다고 한다. 옛날에 제환공(齐桓公)이 사냥에 나섰다 호랑이를 만나게 되었다. 하지만 호랑이는 덤비지 못했고 오히려 제환공 앞에 엎드렸다고 한다. 이를 기이하게 생각해 관중(管仲)에게 물었는데, 관중은 제환공께서 타고 계신 것이 보통 말이 아니라 박이기 때문에 호랑이가 나서지 못한 것이라고 답했다. 박이 나타났다는 기록은 송나라 때까지 남아있다.

조서동혈산

여빈어

騞魮之鱼

濫水出于其西，西流注于汉水，多騞魮之鱼，
其狀如覆銚，鸟首而鱼翼鱼尾，音如磬石之声，
是生珠玉。

　　중곡산으로부터 서쪽으로 사백팔십 리를 가면
조서동혈산이 나온다. 함수가 이 산 서쪽에서 흘러나
오는데, 그 물에는 여빈이라는 이상한 물고기가 살고
있다. 여빈어는 반어반조이며, 진주알을 낳는다고 한
다. 그의 모습은 괭이를 뒤집어 놓은 모양 같으며, 물
고기 비늘과 물고기 꼬리가 있지만 머리는 새처럼 날
렵하다. 그의 울음소리는 마치 경석을 두드릴 때 나는
소리와 같은데, 더 신기한 것은 몸 속에 많은 진주가
들어있다는 점이다. 이들은 진주를 모으지 않고 자연
스레 진주를 토해낸다.

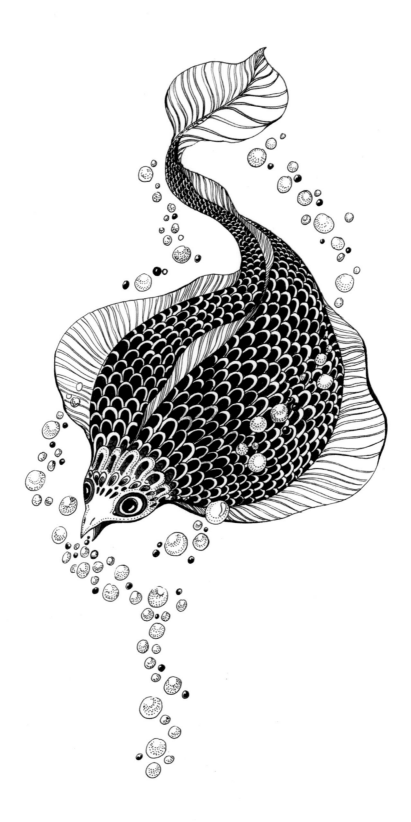

북
산
경

초명산

하라어

何罗鱼

譙水出焉，西流注于河。其中多何罗之鱼，
一首而十身，其音如吠犬，食之已痈。

　　옛날, 오늘날의 내몽고 탁자산(卓资山) 부근에
초명산이 있었다. 초수(譙水)는 이곳에서 흘러나와
서쪽에 있는 황하까지 흐르는데, 이 물 속에는 하라
어라는 이상한 물고기가 살고 있다. 하라어는 머리는
하나인데 몸은 열 개이며, 울음소리는 마치 개가 짖는
것과 비슷하다. 사람이 만약 이 물고기를 먹으면 종기
를 치료할 수 있고, 만약 먹는 것이 아까워 이를 키우
면 화재를 예방할 수 있다고 한다. 장자의 대표작《소
요유》에서는 북쪽 큰 바다에 있는 곤(鲲)이라는 물고
기가 대붕조(大鹏鸟)로 변할 수 있다고 하는데, 이 하
라어도 새로 변할 수 있다. 변한 새의 이름은 휴구(休
旧)라고 한다. 휴구는 절구에 있는 잘 찧은 쌀을 훔치
는 것을 좋아하지만, 천둥소리를 무서워해서 만약 천
둥소리가 들리면 여기저기 도망치기 바쁘다.

맹괴

孟槐

有兽焉，其状如貆而赤豪，其音如榴榴，
名曰孟槐，可以御凶。

초명산 물 속에는 하라어가, 산속에는 맹괴라는 이상한 동물이 살고 있다. 맹괴의 모습은 마치 오소리 같지만, 빨갛고 부드러운 털이 나 있다. 겉모습은 크고 위세 있고 맹렬해 보이지만, 울음소리는 마치 물 긷는 도르래 소리 같고, 또는 품 속에서 울고 있는 고양이와도 같다. 하지만 맹괴를 하찮게 보면 안 된다. 왜냐하면 사악한 기운을 물리칠 수 있는 신통한 효과가 있기 때문이다. 후대 사람들은 진짜 맹괴를 본 적은 없어도, 그의 모습을 잘 그려서 집에 걸어 놓으면 악한 기운을 뺄 수 있다고 한다.

습습어

鰼鰼鱼

囂水出焉，而西流注于河。其中多鰼鰼之鱼，
其狀如鵲而十翼，鱗皆在羽端，其音如鵲，
可以御火，食之不癉。

초명산에서 북쪽으로 삼백오십 리를 가면 탁광
산이 나온다. 이곳에 효수가 흐르는데, 습습어는 효
수에서 헤엄치며 산다. 이들의 꼬리 부분은 물고기 같
지만 몸은 까치 같고, 다섯 쌍의 날개가 있으며 날개
에도 비늘이 있다. 울음소리도 까치와 비슷하다. 습
습어는 오행 중 수(水)의 기운을 많이 품고 있어 화
(火)를 극복할 수 있는 덕인지 화재를 막을 수 있다.
습습어 고기를 먹으면 황달병이 고쳐진다고 한다.

단훈산

이서

耳鼠

有兽焉，其状如鼠，而菟首麋身，
其音如獆犬，以其尾飞，名曰耳鼠，
食之不睬，又可以御百毒。

　　탁광산에서 북쪽으로 삼백팔십 리를 가면 남북 방향으로 곡산이 사백 리에 걸쳐 길게 자리잡고 있다. 이 곡산의 최북단에서 다시 이백 리를 걸어가면 단훈산이 나오는데 여기에는 이서라는 이상한 동물이 살고 있다. 그 모습은 마치 쥐처럼 생겼지만 토끼의 머리에 노루의 몸을 하고 있고, 울음소리는 개가 짖는 것과 같으며, 꼬리를 휘저으면서 하늘을 날 수 있다고 한다. 만약 이서를 먹으면 복부팽창을 치료할 수 있고 온갖 독을 막아 낼 수 있게 된다. 이서는 병을 치료해 주고 전염병을 막아 주며, 심리 회복을 도와주는 매우 귀한 동물이다.

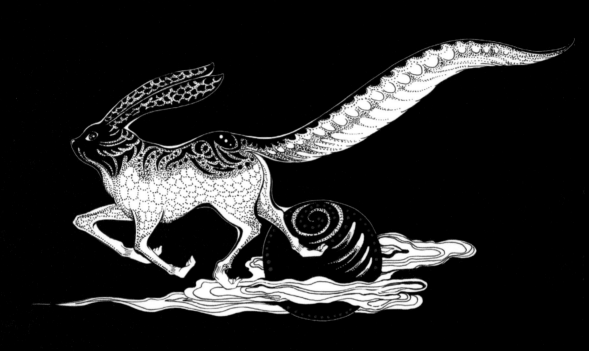

변춘산

유알

幽鴳

有兽焉，其状如禺而文身，善笑，见人则卧，
名曰幽鴳，其鸣自呼。

　　단훈산에서 북쪽으로 삼백구십 리를 걸어가면 변춘산이 나온다. 산속에는 파와 산복숭아 같은 야생 채소와 과일들이 많다. 여기에는 재미있는 괴수가 살고 있는데, 이름은 유알이라고 한다. 생김새는 긴꼬리원숭이와 같고, 온몸에는 꽃무늬가 있다. 그는 매일 스스로의 이름을 부르며 웃는 것을 매우 좋아한다. 또 유알은 장난치는 것을 좋아하는데, 사람을 보면 눕거나 자는 척을 한다. 하지만 아무도 그의 장난에 속은 적은 없다.

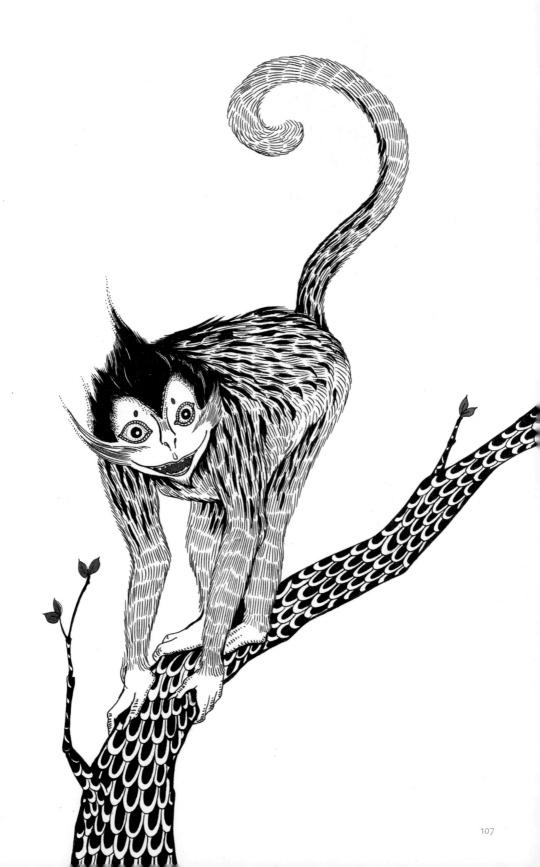

단장산

제건

诸犍

有兽焉，其状如豹而长尾，人首而牛耳，一目，
名曰诸犍，善吒，行则衔其尾，居则蟠其尾。

　　단장산은 변춘산에서 삼백팔십 리 떨어진 곳에
있는데, 이 산에는 제건이라는 괴수가 살고 있다. 괴
수는 사람의 머리를 하고 있으며 소의 귀가 나 있다.
눈은 하나이고 몸은 표범과 같다. 또 매우 긴 꼬리가
하나 있는데, 그 길이가 몸보다 더 길어서 제건은 걸
어 다닐 때 이 꼬리를 꼭 입에 물고 다니고 걷지 않을
때는 옆에 잘 둘러놔야 한다고 한다.

대함산

장사
长蛇

有蛇名曰长蛇，其毛如彘豪，其音如鼓柝。

　　대함산은 풀과 나무가 자라지 않지만 산 아래에
서 옥이 많이 나온다. 이 산의 네 귀퉁이는 모가 나 있
는데, 이 신비롭고 황량한 산에는 장사라는 괴이한 뱀
이 살고 있다. 이 뱀의 길이는 정말 길어서 최소 팔백
척 정도 된다. 게다가 몸에는 돼지 털 같은 짧은 털이
나 있고, 울부짖을 때는 일반 뱀처럼 '스스' 하는 소리
가 아니라 마치 야경꾼이 한밤중에 목탁 치는 것 같은
소리를 낸다고 한다. 예장(豫章) 지역에는 비슷한 종
류로 몸길이가 일천 장(丈)이 넘는 뱀이 있었다고도
한다. 이는 장사보다도 훨씬 긴 것이다.

알유

窫窳

有兽焉，其状如牛，而赤身、人面、马足，
名曰窫窳，其音如婴儿，是食人。

대함산 북쪽으로 가면 소함산이 나온다. 이 산 속에는 사람 잡아먹는 괴물이 있는데, 이를 바로 알유라 한다. 알유는 사람의 얼굴, 소의 몸, 말의 굽을 갖고 있으며 온몸은 빨간데, 울음소리는 아기 울음소리와 같다고 한다. 옛말에 그는 원래 사람 얼굴에 뱀 몸을 가진 천신(天神)이었다고 한다. 후에 이부라는 신에게 죽임을 당했는데, 죽기를 원치 않아 결국 사람 먹는 야수가 되었다고 한다.

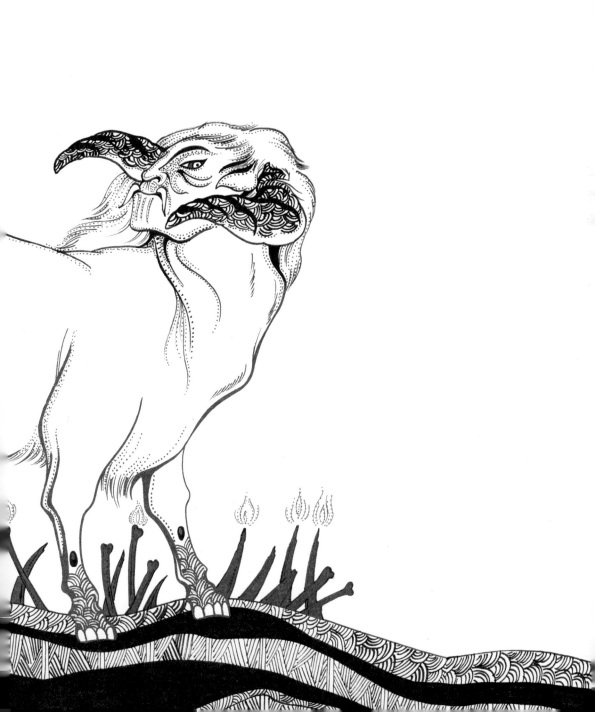

북악산

예어

鮨鱼

诸怀之水出焉，而西流注于嚣水，
其中多鮨鱼，鱼身而犬首，其音如婴儿，
食之已狂。

　　내몽고 고사왕자 기변(旗边) 부근에 옛날에는 북
악산이 있었다. 제회수가 이곳에서 흘러나와 서쪽에
있는 효수로 들어가는데, 회수에는 괴이한 물고기가
살고 있다. 이는 개 같기도 물고기 같기도 하며, 예어
라고 불린다. 예어의 몸과 꼬리는 물고기 같지만 강
아지의 머리를 하고 있고, 울음소리는 마치 아이의 울
음소리와 같다. 예어의 고기를 먹으면 광증이 낫는다
고 한다.

혼석산

비유

肥遗

有蛇一首两身，名曰肥遗，见则其国大旱。

　　북악산에서 나와 산길 따라 백팔십 리를 가다 보면 혼석산이 나온다. 이 산에는 이상하게 생긴 뱀이 있는데 이를 비유라고 한다. 비유는《서산경》에 기록된 태화산에 사는 괴수의 이름과 비슷한데, 그 모양새는 완전히 다르다. 여기에 사는 비유는 생김새는 뱀 같지만 머리는 하나에 몸이 두 개다. 비유가 나타나면 가뭄이 오는데, 이 점에서는 태화산에 있는 비유와 같다. 어쩌면 이 두 동물은 같은 종족일 수도 있지만, 사실이 어떤 지는 아무도 알 수 없다.

구오산

포효

狍鸮

有兽焉，其状如羊身人面，其目在腋下，
虎齿人爪，其音如婴儿，名曰狍鸮，是食人。

　　옛날, 오늘날의 산서지역 삭주(朔州) 부근에 구
오산이 있었다. 그 산에는 괴수가 살고 있는데 사람
얼굴에 양의 몸을 하고 있다. 눈은 겨드랑이 아래에
있으며, 이빨은 마치 호랑이 이빨과 같은데 손톱은 사
람 손톱 같으며, 울음소리는 아이 울음소리와 같다.
다른 아이 울음소리를 내는 괴수들처럼 사람을 잡아
먹는다고 한다. 정말 재미있는 것은 이 괴수는 식탐이
강해서 사람을 먹을 뿐 아니라, 사람을 먹다가 자신까
지 먹어 버린다는 것이다. 이의 이름은 포효이다. 표
효의 이러한 습성은 귀에 익을지도 모르는데, 그의 더
잘 알려진 다른 이름은 도철이라 한다.

　　재물과 음식을 몹시 탐내는 것이나 그런 사람을
'도철'이라고 부르기도 한다.

북효지산

독곡

独狢

有兽焉，其状如虎，而白身犬首，马尾彘鬣，
名曰独狢。

　구오산에서 북쪽으로 삼백 리 가면 북효산이 나
온다. 이 토산은 돌멩이는 없고, 아름다운 옥이 많이
나온다. 이 산속에 사는 괴수는 독곡이라 하며, 생김
새는 마치 호랑이와 같아 왕의 기질이 느껴진다. 그
몸은 하얀색이며, 개의 머리와 말의 꼬리, 그리고 돼
지 털 같은 털이 자라 있다.

양거산

효
囂

有鳥焉，其狀如夸父，四翼、一目、犬尾，
名曰囂，其音如鵲，食之已腹痛，可以止衕。

　　북효산에서 북쪽으로 삼백 십 리를 가면 황금과
옥만 나오는 양거산이 있다. 이 산에는 이상한 새가
사는데 효라고 한다. 그의 모습은 마치 과보(夸父)라
는 원숭이와 같으며, 두 쌍의 날개와 개의 꼬리가 달
려 있는데, 얼굴 정중앙에 눈 하나가 있다. 생긴 것은
이상하지만 효의 울음소리는 마치 까치와 같아서 매
우 듣기 좋다고 한다. 효의 고기를 먹으면 복부 통증
뿐만 아니라, 설사에 매우 좋다고 한다.

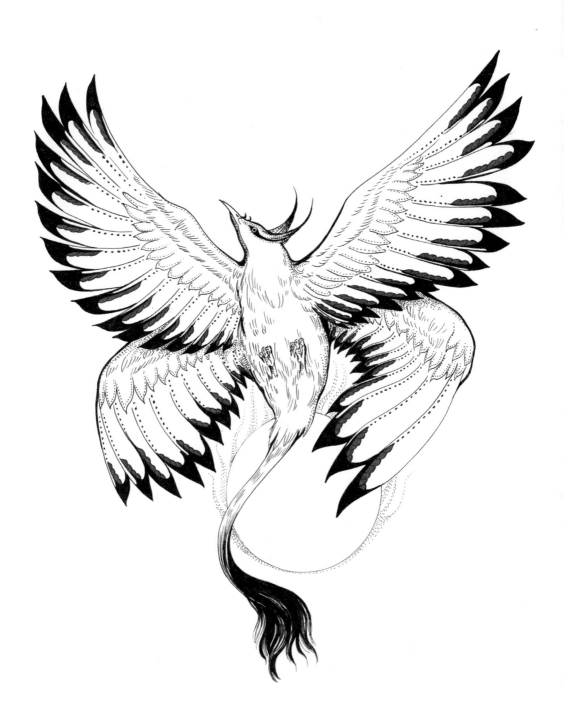

용후산

인어
人鱼

決決之水出焉，而东流注于河。其中多人鱼，
其状如鳎鱼，四足，其音如婴儿，食之无痴疾。

　　옛날, 오늘날의 태행산 동북 일대 부근에 용후
산이 있었다. 용후산에는 풀과 나무가 자라지 않지만
황금과 옥이 많이 나온다고 한다. 결결수가 이 산에서
나와 동쪽으로 흘러 황하로 들어가는데, 이 결결수에
는 인어가 많다. 인어의 모습은 마치 네 다리가 달린
메기와 같다고 한다. 울음소리는 아기 울음소리 같으
며, 겉모습은 아름답지 않지만 그 고기는 매우 유용하
다고 한다. 왜냐하면 인어 고기는 치매를 치료할 수
있기 때문이다.

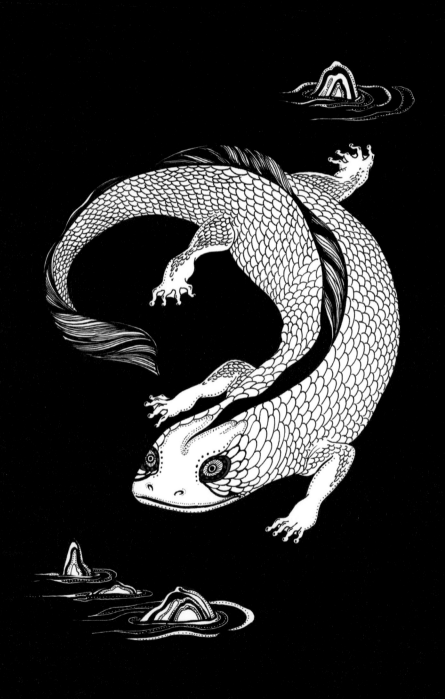

마성산

천마
天马

有兽焉，其状如白犬而黑头，见人则飞，
其名曰天马，其鸣自讹。

　　용후산 동북쪽으로 약 이백 리를 가면 마성산이
나온다. 이곳에는 신수(神兽)가 하나 있는데, 그 모습
은 한 마리 하얀 개와 같다. 머리는 검은색이며 이름
은 천마라 한다. 그의 울음소리는 마치 스스로를 부르
는 것 같다. 그리고 이유는 알 수 없지만 겁이 많아서
인지, 사람을 보면 바로 도망친다고 한다. 어쨌든 천
마는 일종의 길수이다. 천마가 나타나면 그 해에 큰
풍년이 든다는 것을 의미한다.

정위

精卫

有有鸟焉，其状如乌，文首、白喙、赤足，
名曰精卫，其鸣自诙。
是炎帝之少女名曰女娃，女娃游于东海，
溺而不返，故为精卫。常衔西山之木石，
以堙于东海。

　　발구산에는 일종의 새가 있는데, 그 모양새는 까
마귀 같지만 꽃무늬 머리에 부리는 하얗고 빨간 갈퀴
가 있다. 이 새가 바로 우리가 흔히 아는 정위조이다.
정위조의 울음소리는 마치 자기 이름을 부르는 것과
같다고 한다. 정위조는 원래 염제(炎帝, 중국 고대의
불을 다스렸던 신)의 작은딸 여와였다. 여와는 동해
에서 놀다 부주의로 익사하였는데, 그 뒤로 정위조가
되었다고 한다. 이에 한이 맺힌 정위조는 서산에 있는
나뭇가지와 돌을 가져와 동해를 메우려고 노력한다.
즉, 정위조는 복수를 하고자 한다.

공자가 《춘추》를 집필하여 간신들과 도둑들을
두려움에 떨게 한 것이 바로 이 "대복수" 정신이다.
그가 말하는 "대복수"란 만약 세상의 예, 법률, 정치,
윤리, 도덕 등이 제대로 작동하지 못하면, 인간 본성
의 정의를 강조해야 한다는 것이다. 이 "대복수" 정신
에 따라, 진(秦)나라 시기에는 용맹하고 명예와 책임
을 소중히 하며, 언약을 잘 지키고, 생사에 연연하지
않는 절개를 갖춘 군자(君子)가 많이 나타났다고 한
다. 그들 덕분에 이 땅에 정의가 여전히 남아있는 것
이다. 또한 이러한 사회 분위기 덕에 정위조가 동해를
메우는 이야기가 나온 것이다. 그래서 정위조는 여와
의 영혼보다는 진나라 시기 군자들의 강직한 정신을
상징하는 것일 거다.

태희산

동동
�ㄷ

有兽焉，其状如羊，一角一目，目在耳后，
其名曰羚羚，其鸣自讻。

　　오늘날의 산서지역 번치현(繁峙县)의 동북쪽에
는 태희산이 있었다. 이 산에는 동동이라는 신수가 살
았는데, 그 모습이 마치 양 같다. 뿔과 눈이 각각 하나
씩이며 눈은 심지어 귀 뒤에 나 있고, 매일 '동, 동, 동'
하고 우는데 그래서 동동이라 불린다. 전해져 내려오
는 말로는 동동이 나타나면 그 해에는 풍년이 든다고
한다. 때문에 동동은 귀한 서수(瑞兽)로 여겨지는데,
어떤 이들은 이를 흉수(凶兽)라고도 말한다. 왜냐하
면 동동이 나타나면 궁에 큰일이 벌어지기 때문이다.

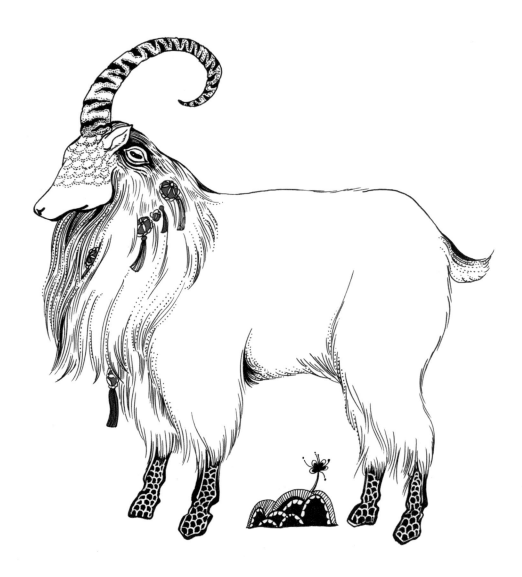

건산

원

猲

有兽焉，其状如牛而三足，
其名曰猲，其鸣自詨。

　옛날, 오늘날의 이기산(伊祁山)에서 북쪽으로
사백 리 떨어진 곳에 건산이 있었다. 그곳에는 이상
한 동물이 살고 있는데 그 이름은 원이라 한다. 원의
모습은 마치 소 같지만, 다리가 하나 모자라는 것이
가장 큰 특징이다. 울음소리는 '원, 원, 원' 하여 마치
자신의 이름을 부르는 것 같다. 아마도 그렇게 자신의
존재를 알리는 것인지도 모르겠다.

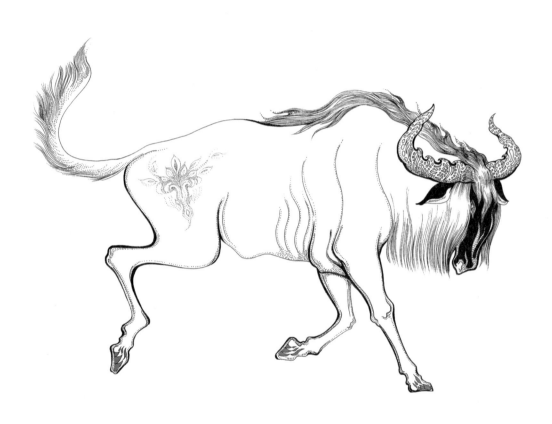

마신인면신

马身人面神

凡北次三经之首，
自太行之山以至于无逢之山，凡四十六山，
万二千三百五十里。
其神狀皆马身而人面者廿神。其祠之，
皆用一藻茞，瘞之。

　　북산경에는 총 세 개의 산맥이 있는데, 세 번째 산맥은 태행산에서부터 무봉산까지 총 사십육 개의 산으로 이루어져 있다. 이는 총 만 이천삼백오십 리에 달한다. 그중에 스무 개 산의 산신은 말의 몸에 사람의 얼굴을 하고 있다. 그들에게 제사를 지낼 때는 제물로 쓰이는 조(藻)나 백지(茞) 같은 향기 나는 풀잎을 땅 아래 묻어 두어야 한다.

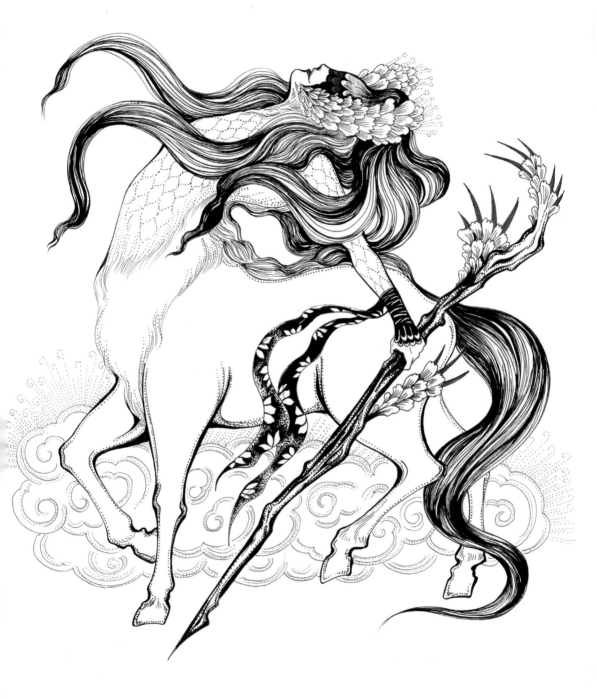

동
산
경

태산

통통

狪狪

有兽焉，其状如豚而有珠，
名曰狪狪，其鸣自讻。

 통통은 옛날 태산에서 살았던 기이한 동물이다. 통통의 모습은 돼지와 비슷한데, 울음소리는 그의 이름과 같아서 마치 자신의 이름을 부르는 것 같다. 중요한 것은 통통이 몸 속에 진주를 품을 수 있다는 것이다. 진주를 품을 수 있다는 것은 매우 특별한 일이다. 그래서 통통은 진주 '주' 자와 돼지 '돈' 자를 써서 주돈(珠豚)이라고도 불린다.

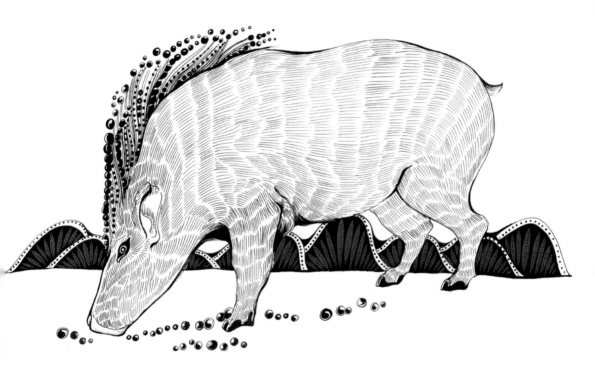

주별어

珠鱉鱼

澧水出焉，东流注于余泽，其中多珠鱉鱼，
其狀如肺而有目，六足有珠，其味酸甘，
食之无疠。

　갈산의 머리 쪽에서는 예수가 흘러나온다. 예수
는 동쪽으로 흘러 여택의 못으로 흘러간다. 예수는 맑
고 투명한 강물인데 이곳에는 이상한 물고기들이 살
고 있다. 이름은 주별어라 하고 모습은 마치 물 위에
떠다니는 나무껍질 같은데, 두 눈과 여섯 개의 다리
를 갖고 있고, 몸 속에 진주를 품을 수 있으며 이를 뱉
어 내기도 한다. 주별어의 맛은 시큼하면서도 달콤하
다. 여불위(呂不韦)는 이를 물고기 중 최고의 맛이라
고 칭찬했다. 또한 주별어를 먹은 사람은 병에 걸리지
않으며 전염병도 예방할 수 있다고 한다.

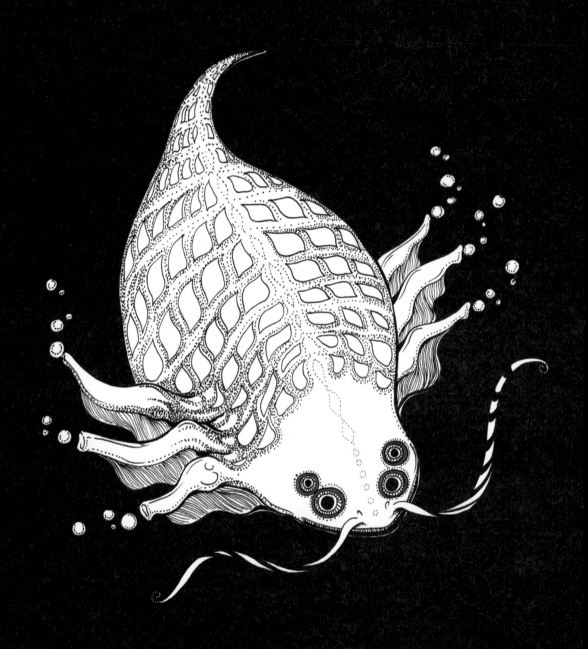

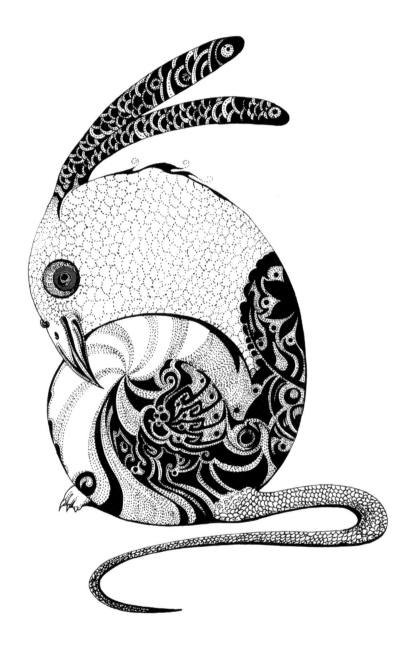

여아산

구여
犰狳

有兽焉，其状如菟而鸟喙，鸱目蛇尾，
见人则眠，名曰犰狳，其鸣自讹，
见则螽蝗为败。

　　갈산의 머리에서 남쪽으로 삼백팔십 리를 가면
여아산이 나온다. 산중에는 떡갈나무, 녹나무가 많
고, 산 아래는 가시나무, 구기자나무가 많다. 산속에
는 구여라는 흉수가 사는데 그의 모습은 토끼 같지만
새 부리가 나 있으며, 부엉이 같은 눈과 뱀 같은 꼬리
가 달려있다. 구여는 사람을 보면 죽은 척을 한다. 또
구여의 울음소리는 자기 이름을 부르는 것만 같다. 구
여가 나타나는 곳은 반드시 벌레가 들끓고, 쌀 한 톨
거두지 못하여 결국 황무지로 변하고 만다고 한다.

경산

주유

朱獳

有兽焉，其状如狐而鱼翼，其名曰朱獳，
其鸣自讪，见则其国有恐。

　　여아산에서 남쪽으로 육백 리를 가면 경산이 나온다. 이 산에는 이상한 흉수가 살고 있는데, 주유라한다. 주유의 모습은 여우와 같지만 등에는 비늘이 자라 있고, 울음소리는 자신의 이름을 부르는 것 같아마치 사람들에게: "내가 왔어, 너희들 조심해!"라고하는 것 같다. 그가 나타났다 하면 나라에 큰 혼란이오고 짧은 시간 안에 사회, 정치와 경제가 불안해진다고 한다.

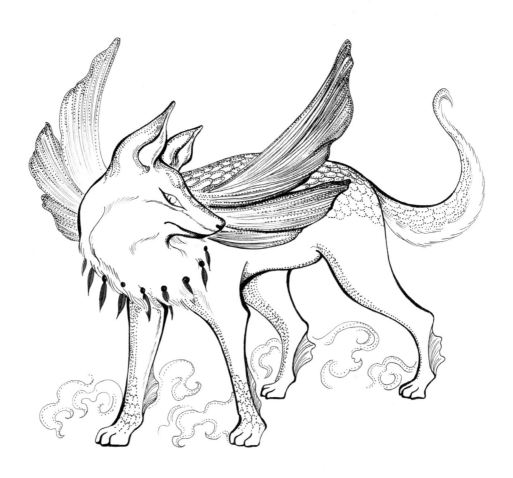

기종산

합합어

鮯鮯之鱼

有鱼焉，其狀如鯉，而六足鸟尾，
名曰鮯鮯之鱼，其鸣自讪。

　　지금의 산동성 영성(荣成) 일대에는 옛날에 기종
산이라는 산이 있었는데, 이 산에는 둘레가 사십 리
되는 연못이 있었다. 이 연못은 심택(深泽)이라 한다.
이 못에는 합합이라는 물고기가 사는데 모습은 마치
잉어 같지만 새의 꼬리와 여섯 개의 다리가 달려있다.
합합어는 물속 깊은 곳까지 잠수할 수 있다고 한다.
그가 평소에 울 때는 마치 자신의 이름을 부르는 것만
같다. 다행히 합합어는 흉조나 재난을 가져오지는 않
는다. 합합어의 또 다른 기이한 점은 물고기이면서도
알을 낳지 않고 새끼를 낳는다는 것이다.

북호산

갈저

猲狙

有兽焉，其状如狼，赤首鼠目，其音如豚，
名日猲狙，是食人。

　북호산 부근에 북해가 있는데, 식수는 북호산에
서 나와 동북쪽으로 흘러 북해로 들어간다. 북호산은
바다와 가까이 있으므로 모든 생물이 다양하게 있었
다. 예를 들면 이상한 나무, 신기한 새, 그리고 괴상한
짐승들까지 매우 다채로웠다. 갈저는 이 산속에 있는
일종의 괴수다. 그의 모습은 늑대 같지만 머리는 빨
간색이며 쥐 같은 두 눈을 갖고 있고, 울음소리는 마
치 돼지 울음소리와 같다. 갈저는 사람을 먹는 맹수
이다.

여증산

박어
薄鱼

石膏水出焉，而西注于㴲水，
其中多薄鱼，其状如鱣鱼而一目，
其音如欧，见则天下大旱。

　　석고수는 여증산에서 나와 서쪽으로 흘러 격수로 들어간다. 이 석고수에는 박어라는 흉어가 사는데, 그 모습은 마치 장어 같은데 눈은 하나이다. 박어의 울음소리는 마치 사람이 고통 속에서 토하는 소리 같아서 매우 듣기 안 좋다. 어떤 사람들은 박어가 나타나면 가뭄이 온다고 하고, 어떤 사람들은 홍수가 난다고 하고, 또 어떤 사람들은 누군가가 반역을 일으킨다고 한다. 어찌 됐건 박어는 흉조임이 분명하다.

섬산

합유
合窳

有兽焉，其状如彘而人面，黄身而赤尾，
其名曰合窳，其音如婴儿。是兽也，
食人亦食虫蛇。见则天下大水。

옛날, 오늘날의 산동성 기산(沂山) 서쪽 이백 리
부근에 섬산이 있었는데, 이 산에는 사람을 먹는 흉수
가 있었다. 이름은 합유라 한다. 이 괴물은 사람의 얼
굴을 하고 있지만 돼지의 몸을 지니고 있고, 또한 몸
은 노란색이며 꼬리는 새빨개서 그 색이 매우 아름답
다고 한다. 그의 울음소리는 마치 아이 울음소리와 같
다. 이 합유는 벌레나 뱀을 먹을 뿐 아니라 사람까지
도 먹는다. 게다가 합유가 나타났다 하면 그 해에는
반드시 홍수가 나 강이 범람한다고 한다.

중
산
경

양산

화사
化蛇

其中多化蛇, 其状如人面而豺身, 乌翼而蛇行,
其音如叱呼, 见则其邑大水。

양산에는 자갈이 많고 풀과 나무가 자라지 않는
다. 산속에는 화사라는 괴상한 뱀이 살고 있다. 얼굴
은 사람 얼굴인데 상반신은 이리같이 생겼고 하반신
은 뱀처럼 생겼다. 또 두 개의 날개를 갖고 있는데, 평
상시 다닐 때는 뱀처럼 기어 다닌다. 화사의 울음소리
는 사람이 남을 꾸짖을 때 내는 소리와 같다. 또한 그
가 나타나면 분명 물난리가 날 것이다.

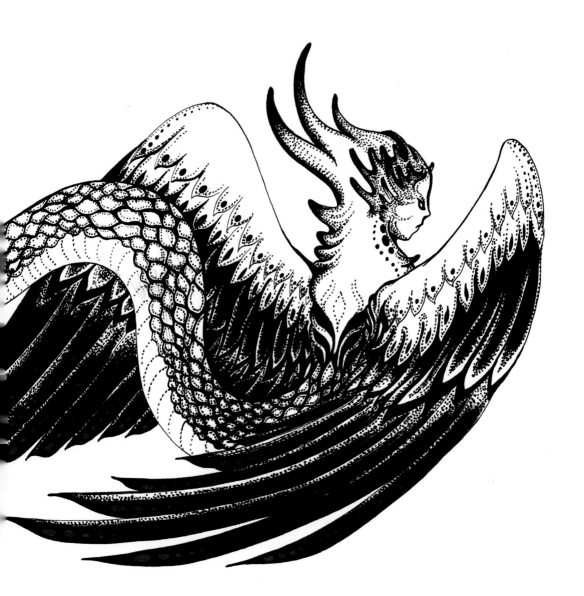

오안산

부제
夫诸

有兽焉，其状如白鹿而四角，
名曰夫诸，见则其邑大水。

　　옛날, 오늘날의 하남성(河南省) 공의시(巩义市)
북쪽에, 오안산이라고 있었다. 그곳은 훈지라는 신이
머무는 곳이다. 산속에는 부제라는 괴수가 살고 있는
데, 흰 머리 사슴 같은 모습에 네 개의 뿔이 달려있다.
전해지는 말에 의하면 부제가 나타나면 물난리를 예
고하는 것이라 한다. 옛날 옛적에 하남 지역에 물난리
가 자주 일어났는데 아마도 부제가 그곳에 살아서 그
랬을 수도 있겠다.

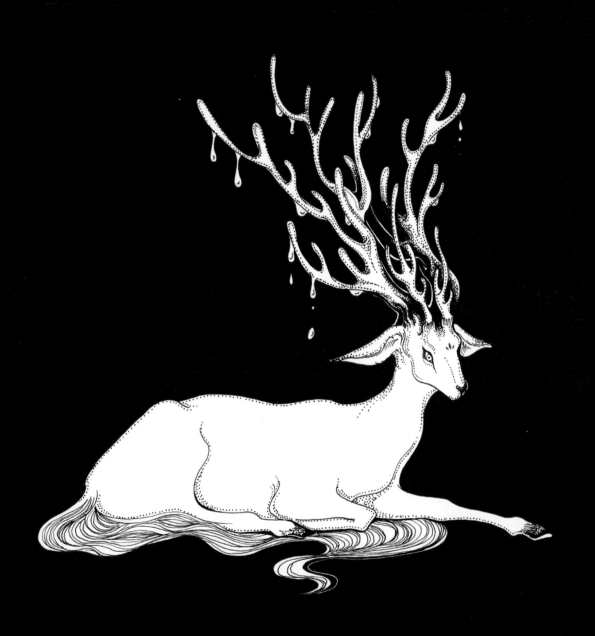

화산

길신태봉

吉神泰逢

吉神泰逢司之，其狀如人而虎尾，
是好居于萯山之阳，出入有光。
泰逢神动天地气也。

　　옛날, 오늘날의 하남성(河南省) 맹진현(孟津县)
에 화산이라는 산이 있었는데, 그 산은 다섯 곳의 굽
이 있어 산세가 구불구불했다고 한다. 여기는 또한 황
하의 구수(九水)가 만나는 곳이기도 하다. 많은 강물
이 이리로 흘러와 만나고, 다시 여기서부터 북쪽에 있
는 황하까지 흘러내려 간다. 태봉신은 이곳을 관리하
는 신이다. 그는 사람의 모습을 하고 있지만 호랑이
꼬리를 갖고 있고, 배산(당시 산 이름) 남쪽에 해를 바
라보는 곳에 있는 것을 즐긴다고 한다. 그가 다닐 때
는 빛이 나고, 또 어떨 때에는 바람이 불고 구름이 몰
리며, 번개와 비를 내리게 한다. 옛말에 태봉이 갑자
기 나타나서는 거센 바람을 일으켰는데, 순식간에 온
하늘이 캄캄해져서 사냥하고 있던 하나라 군왕 공갑
(孔甲)이 길을 잃었다고 한다.

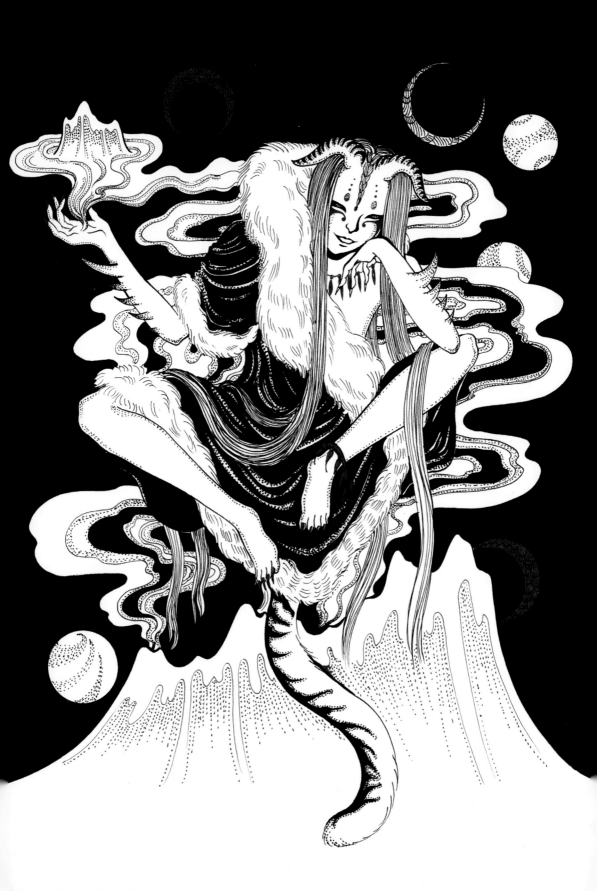

이산

힐

獬

有兽焉，名曰獬，其狀如獳犬而有鱗，
其毛如彘鬣。

　옛날, 오늘날의 하남성 숭현(嵩县)에는 이산이
있었다고 한다. 이산의 남쪽에는 옥이 많이 나오고
북쪽에는 꼭두서니라는 풀이 많이 나는데, 거기에는
힐이라는 이상한 짐승이 살고 있었다. 힐의 모습은 마
치 털복숭이 개 같지만 비늘이 나 있고, 또 비늘 사이
사이에 나 있는 털은 마치 돼지 털 같다고 한다.

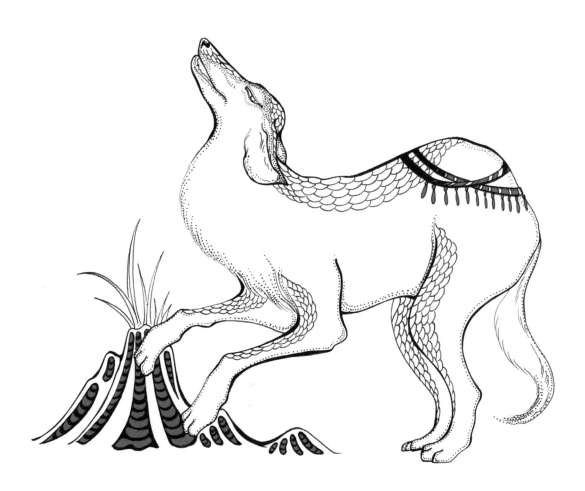

평봉산

교충
骄虫

有神焉，其状如人而二首，名曰骄虫，
是为螫虫，实惟蜂蜜之庐，其祠之，
用一雄鸡，禳而勿杀。

평봉산에는 나무와 풀이 자라지 않고 자갈이 많다. 그 산에는 교충이라는 신이 살고 있는데, 모습은 마치 사람 같지만 두 개의 머리를 갖고 있다. 교충은 모든 석충(쏘는 벌레)들의 우두머리여서 이 산은 벌이 모이는 장소가 되었다. 교충에게 제사를 지낼 때는 큰 수탉을 사용하는데, 기도가 끝나면 수탉을 놔주고 죽이지 않는다. 이는 매우 특이한 제사 방식이다.

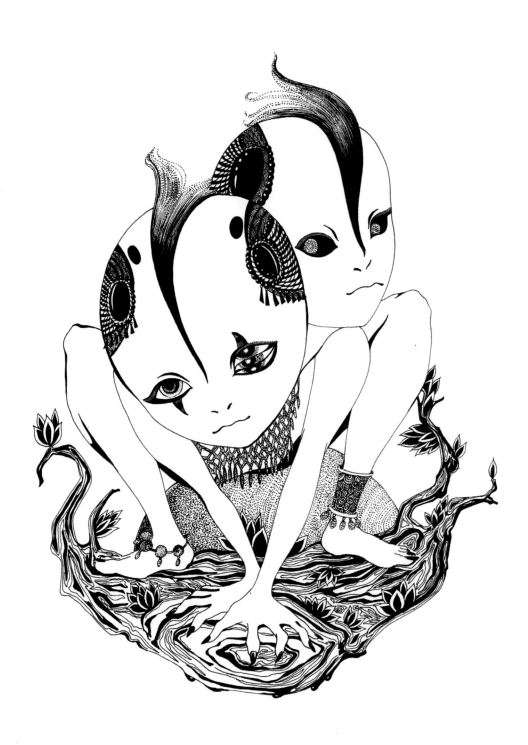

괴산

영요

鸧鹩

其中有鸟焉，狀如山鸡而长尾，
赤如丹火而青喙，名曰鸧鹩，
其鸣自呼，服之不眯。

　　평봉산에서 서쪽으로 이십 리를 가면 괴산이 나온다. 괴산에는 영요라는 신비한 새가 사는데, 모습은 산닭에 매우 긴 꼬리를 달고 있다. 온몸은 단풍처럼 빨간색인데 유독 부리만 푸른색이라 온통 적색인 중에 톡 튀는 청색이 너무나도 아름답다고 한다. 영요의 울음소리는 마치 자신의 이름을 부르는 것과 같다. 옛말에 사람이 영요 고기를 먹으면 악몽을 꾸지 않게 되고 사악한 기운과 요괴를 물리칠 수 있게 된다고 한다. 옛날 사람들에게 있어서 악몽은 악의 기운이 몰려와 꾸는 것이니 두 효능은 사실상 같은 것이나 다름없다고 보면 된다.

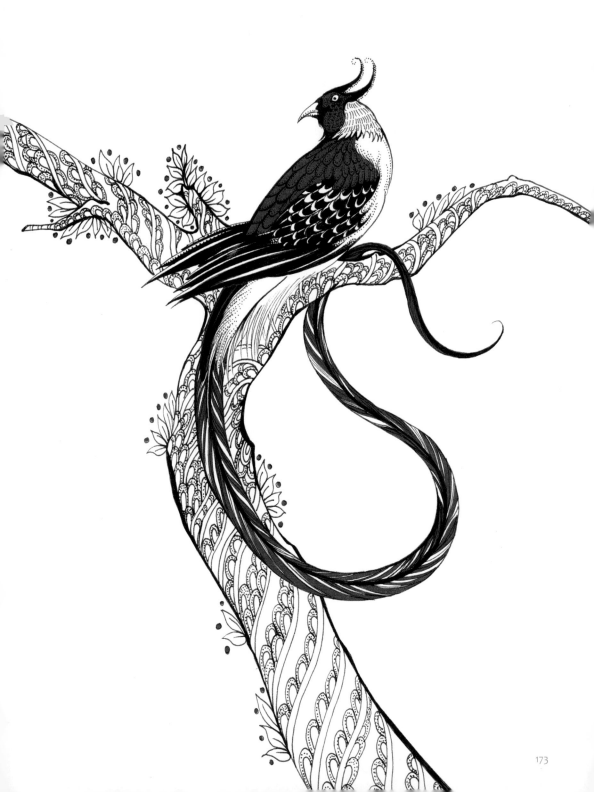

대고산

삼족구

三足龜

其阳狂水出焉，西南流注于伊水，
其中多三足龟，食者无大疾，可以已肿。

광수가 대고산 남쪽에서 나와 서남쪽에 있는 이
수로 흘러 들어간다. 대고산에는 삼족구(다리 셋 달
린 거북이)들이 많이 살고 있다. 삼족구 고기를 먹으
면 큰 병을 막아주고, 종기를 치료할 수 있다고 한다.
당시 다른 지역에 사는 삼족구의 고기를 먹은 사람들
은 모두 생명을 잃었지만, 대고산의 삼족구 고기를 먹
은 사람들은 생명의 위협을 받은 적이 없고, 부종이나
전염병을 피했다고 한다. 이곳의 삼족구는 정말 특별
하다고 할 수 있겠다.

교산

타위

蟲围

神蟲围处之，其狀如人面。羊角虎爪，
　恒游于雎、漳之渊，出入有光。

　　타위 신은 오랫동안 교산에서 살았다. 사람 같은
모습이지만, 호랑이 발톱에 양 뿔이 달려 있다고 한
다. 타위의 모습은《중차팔경》에 있는 "새의 몸에 사
람 얼굴"의 산신들과는 사뭇 다르다. 평상시에 타위
는 저수와 장수 사이의 연못에서 노는 것을 좋아하며,
그가 돌아다니면 항상 후광이 비쳤다고 한다.

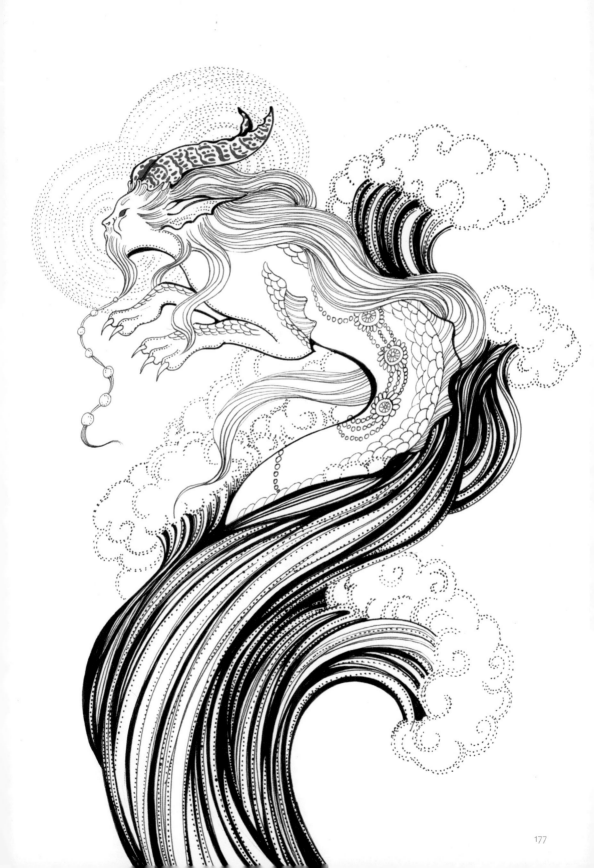

계몽

计蒙

神计蒙处之，其状人身而龙首，恒游于漳渊，
出入必有飘风暴雨。

광산은 아마도 오늘날 하남성 광산현 서북측 팔십 리 쪽에 있는 익양산(弋阳山)일 것이다. 옛날에 계몽 신이 여기에 살았었다. 그는 사람 몸에 용의 머리를 가졌는데, 장수의 연못에서 노는 것을 즐겼다. 하지만 그가 왔다 간 곳은 항상 폭풍우가 온다고 한다. 이는 정말 "용이 바람과 구름을 몰고 오고, 좋은 비는 용과 함께 온다(龙来带风云, 好雨随龙起)"를 잘 보여준다.

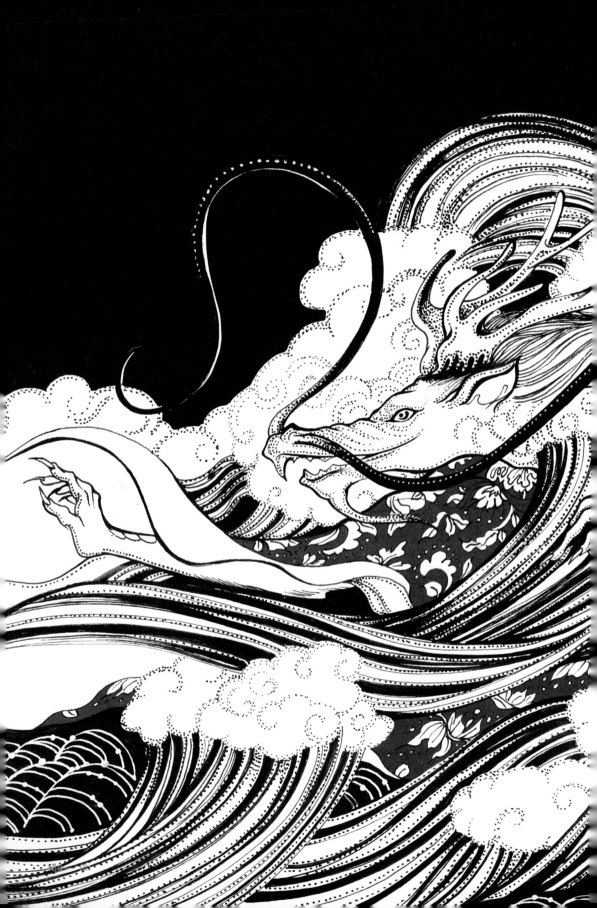

복주산

기종

跂踵

有鸟焉，其状如鸮，而一足彘尾，其名曰跂踵，
见则其国大疫。

　　복주산이 어디 있었는지 잘 모르지만, 아마도 오늘날의 남양(南阳)지역 부근일 것이다. 복주산에는 박달나무와 황금이 많이 있다. 또 이 산에는 기종이라는 신비한 새가 있는데, 그의 머리는 부엉이 같지만 다리는 하나, 엉덩이 뒤에는 돼지 꼬리 같은 꼬리가 나 있다고 한다. 기종이 가볍게 날아다닐 수 있는지는 알 수 없다. 기종 또한 재난을 예고하는 새인데, 이가 나타났다 하면 전국에 전염병이 돈다고 한다.

지리산

영작
嬰勺

有鸟焉，其名曰嬰勺，其狀如鵲，赤目、
赤喙、白身，其尾若勺，其鳴自呼。

　　지리산은 대략 오늘날의 하남성 남부에 있었던
산인데, 영작이라는 이상한 새가 이곳에서 살았다.
모습은 까치 같고, 붉은 눈에 붉은 부리를 갖고 있으
며, 온몸은 눈처럼 새하얗다고 한다. 영작이 정말 신
기한 동물이라고 불리는 까닭은 그의 꼬리가 마치 수
저 같이 생겨서다. 후세 사람들은 영작으로부터 영감
을 얻어 술자리에서 돌릴 수 있는 까치꼬리수저(鵲尾
勺, 까치꼬리모양의 수저)를 만들었다고 한다.

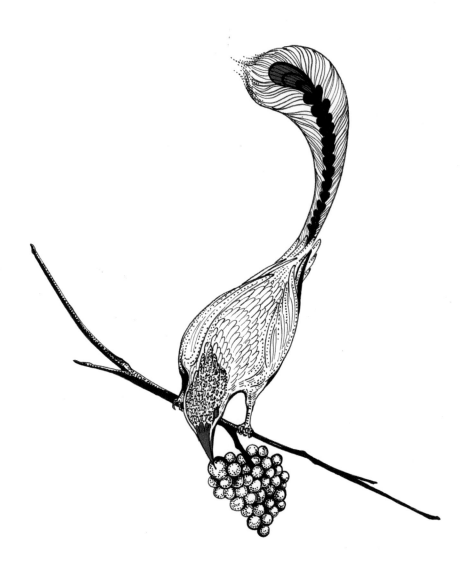

의제산

저여

狙如

有兽焉，其狀如猒鼠，白耳白喙，
名曰狙如，见则其国有大兵。

　　의제산은 오늘날의 하남성에 있었다. 이 산에는
저여라는 흉수(凶獸)가 살았는데, 토끼처럼 생긴 쥐
(猒鼠[1])와 비슷하게 생겼다고 한다. 저여는 귀와 입이
모두 하얀색이어서 매우 귀엽게 생겼다고 한다. 하지
만 저여가 나타났다 하면 그 지역에는 전쟁이 일어나
는 무시무시한 일이 벌어졌다고 한다.

1　猒鼠는《산경》에서 처음 기록되었으며, 울음소리는 개와 같고,
몸은 검정색이며, 성정은 몹시 포악하다고 한다. (역자 해석)

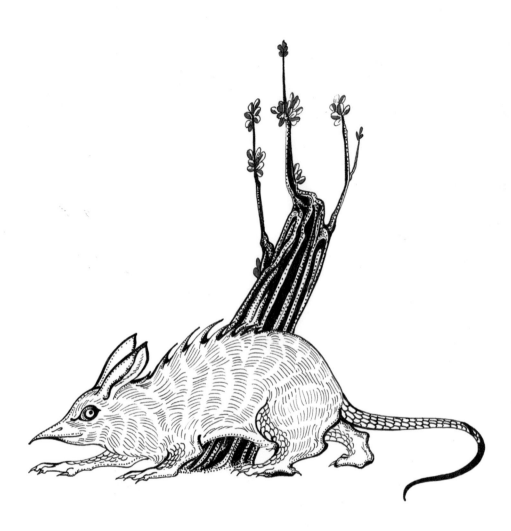

우아

于儿

神于儿居之，其狀人身而手操兩蛇，
常游于江淵，出入有光。

호남지역 일대에 부부산이라고 있었는데, 거기에는 우아라는 신이 살고 있었다. 그의 생김새는 사람 같고, 몸에는 항상 두 마리의 뱀을 두르고 있는데 어떤 이는 그가 뱀을 손에 들고 있었던 것이지 몸에 감고 있었던 것이 아니라고 한다. 앞서 말했던 신들과 같이, 우아도 노는 것을 매우 즐긴다. 우아는 연못에서 자주 노는데 그가 나타날 때면 항상 광채가 났다고 한다. 앞서 말한 신들과 다른 점은 외형 자체가 특이한 것이 아니라 두 마리의 뱀을 감고 있다는 점만 신기하다는 것이다. 이 두 뱀은 아마도 그의 소통신이자 양계(하늘과 땅)를 넘나들게 하는 법기(法器)일 것이다.

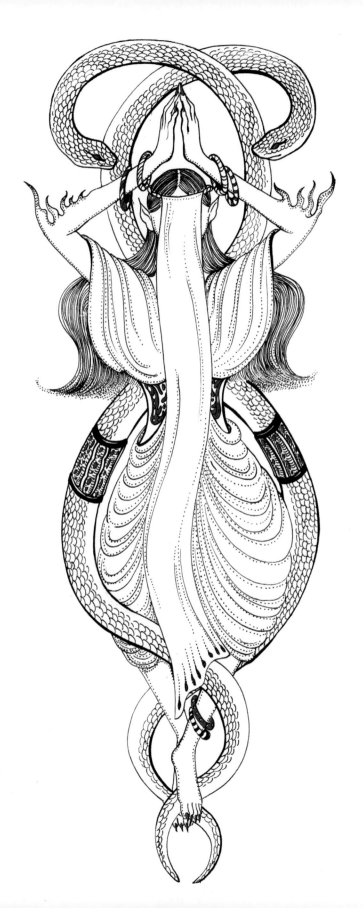

제이녀
帝之二女

帝之二女居之，是常游于江渊。澧沅之风，
交潇湘之渊，是在九江之间，
出入必以飘风暴雨。

　　동정산은 지금의 동정호 북측에 있는 군산 위치에 있었던 산이다. 천제(天帝)의 두 딸이 이곳에 살았는데, 그녀들은 장강의 깊은 곳에서 노는 것을 즐겼다. 예수와 원수에서 시작된 바람이 상수의 못까지 불어왔고, 이곳이 바로 아홉 개의 강물이 만나는 곳이었다. 천제의 두 딸이 나타나면 꼭 폭풍우가 오곤 했다. 이들은 바로 당요제(唐尧帝)의 두 딸 아황과 여영이다. 이 두 자매는 우순제에게 동시에 시집갔다. 후에 순제는 남부로 순행을 갔다 창어(苍梧)에서 병들어 죽어 구억산(九嶷山)에 묻혔는데, 그들은 죽은 남편의 발자취를 따라 원수·상수 쪽으로 가, 상수에서 멀리 있는 구억산을 바라보며 눈물을 뚝뚝 흘렸다고 한다. 그녀들이 흘린 눈물은 대나무에 묻어 영원히 사라지지 않았다고 하는데, 그 대나무를 상비죽(湘妃竹)이라 한다. 결국 둘은 상수에 몸을 던졌고, 하늘이 이들의 사랑 이야기를 듣고 감동하여 순제와 두 비를 상수의 신으로 만들었다. 이들이 곧 굴원(屈原)의 《구가(九哥)》에서 노래하는 상군과 상부인이다. 남편과 함께 영생을 얻은 두 부인은 상강의 연못을 거닐며 예수와 원수에서 바람을 일으켜 소수와 상수의 못까지 가게 했다. 그들이 나설 때면 항상 폭풍우가 오는데, 비바람 속의 여인들은 더 이상 슬퍼하지 않았다고 한다.

해

경

해
외
남
경

비익조

比翼鸟

比翼鸟在其东，其为鸟青、赤，两鸟比翼。
一曰在南山东。

　　백거이가 당현종과 양귀비에 대해 노래한 시 중,
"하늘에서는 비익조가 되고 싶고, 땅에서는 연리지
가 되고 싶다"라는 문장의 비익조가 바로 여기서 나
왔다. 어떤 이는 《서차삼경》에 나오는 '만만'이 비익
조라고 하는데, 외형만 보면 둘은 비슷하게 생겼다.
비익조는 그 소리가 매우 낭만적인데 비해 생김새는
그리 아름답지는 못하다. 색은 청색과 붉은색 사이이
고, 겉모습은 오리와 비슷하며 눈과 날개가 하나씩 밖
에 없다. 그래서 두 개의 비익조가 꼭 같이 있어야만
날 수 있다고 한다. 두 마리의 비익조가 항상 같이 다
니는 것은 생존을 위함이고 사랑과는 아무런 관련이
없는데, 나중 사람들은 비익조를 사랑의 상징으로 삼
았다. 어쩌면 세상에 있는 수많은 사랑 이야기들도 마
치 비익조 이야기와 같이 사람들이 일방적으로 생각
한 것일 수도 있다. 하지만 그게 무슨 상관이겠는가?

　　연리지는 비익조와 자주 함께 거론되는 데, 다른
뿌리를 가진 두 개의 나무가 마치 한 몸처럼 얽혀 자
란 것을 말한다. 때문에 연리지는 사랑, 부부애 혹은
지극한 효심 등을 상징한다.

우인

羽人

羽民国在其东南，其为人长头，身生羽。
一曰在比翼鸟东南，其为人长颊。

 우민국은《회남자(淮南子)》와《박물지(博物志)》
에 모두 기록되어 있다. 게다가《박물지》에서는 우민
국이 구익산에서 사만 삼천 리 떨어져 있다고 한다.
여기에 사는 사람들의 머리와 얼굴은 길고 눈은 붉으
며 흰 머리에, 새 같은 부리와 몸에는 깃털이 자라있
고 등에는 날개가 있다고 한다. 게다가 번식 방법 또
한 새들과 비슷해 알을 낳는다고 한다. 생김새가 새와
비슷해 날 수 있지만, 멀리 날지는 못한다. 그리고 그
들은 난조(鸾鸟)의 알을 먹이로 삼는다고 한다.

이팔신

二八神

有神人二八，连臂，为帝司夜于此野。
在羽民东。其为人小颊赤肩。尽十六人。

우민국의 동쪽에는 열여섯 개의 팔이 서로 이어
져 있는 신인(神人)이 있는데, 얼굴이 작고 어깨가 붉
다. 황무지에서 천제의 밤을 지키고, 낮에는 사라진
다고 한다. 후대에 언급되는 야유신(夜游神)은 아마
도 여기서 나왔을 것이다.

야유신은 밤에 다니며 사람들의 선악을 조사한
다는 신이다.

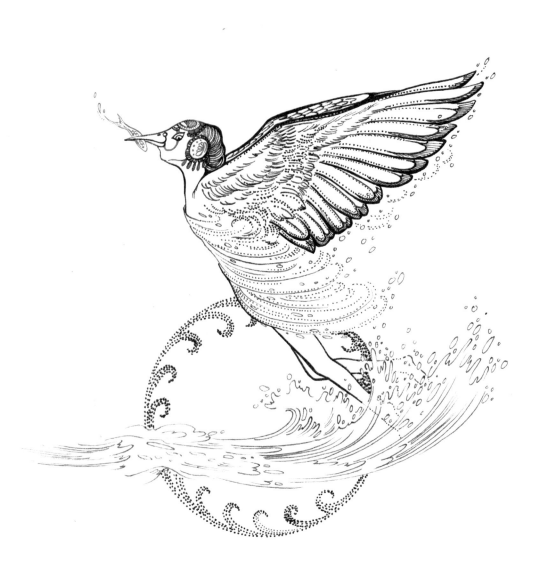

환국인

灌国人

灌头国在其南，其为人人面有翼，鸟喙，方捕鱼。

　　환두국의 유래는 알기 쉽지 않다. 어떤 이는 요순 (尧舜) 시절 네 개의 흉악한 괴물, 즉 '사흉'의 하나인 환두가 추방당하고 남해에 몸을 던지자, 순제가 이를 불쌍히 여겨 그의 아들을 남해 부근에 제후로 봉했다 한다. 남해 부근에 있게 되자 그의 아들은 환두의 제사를 조금 더 쉽게 지낼 수 있게 되고, 그곳에 환두국을 세웠다고 한다. 또 다른 설에 의하면 남해에 몸을 던져 죽은 것은 요(尧)의 아들 단주라고도 한다. 단주는 아버지가 천자(왕)의 직위를 순(舜)에게 주자 삼묘와 연합하여 반역을 일으켰다 실패하자 바다에 몸을 던져 죽었는데, 그의 영혼이 《남산경》에서 말하는 주조로 변했다고 한다. 그래서 그의 아들이 남해의 환주국에 봉인됐고 이 환주국이 바로 환두국이라는 것이다. 환두(头), 환주, 환두(兜)는 모두 단주의 다른 이름이거나 음역해서 나온 말이라고 한다. 어쨌든 여기 환두국 사람들은 새의 부리와 날개가 있지만, 얼굴은 사람 모양을 하고 있으며 날지는 못하고, 날개를 지팡이처럼 짚고 다닌다 한다. 그들은 바닷속에 있는 물고기와 새우를 먹으며 지낸다.

염화국

厌火国

厌火国在其国南，其为人兽身黑色。
生火出其口中。一日在讙朱东。

　　어떤 이는 염화국이 환두국 남쪽에 있다고 하고,
또 어떤 이는 동쪽에 있다고 한다. 염화국 사람들은
야수처럼 생겼고, 검은색 피부에 숯을 먹고 산다고 한
다. 그래서 그런지 그들은 잎에서 불을 내뿜을 수 있
다.《박물지》에서는 염화국을 염광국이라 기록하고
있다.

삼주수

三珠樹

有三珠树在厌火北，生赤水上，其为树如柏，
叶皆为珠。一曰其为树若彗。

───────※※※───────

　　삼주수는 염화국 북쪽에 있는데 이 나무는 적수
(赤水) 변에서 자란다. 나무의 생김새는 잣나무처럼
생겼지만 잎이 모두 진주이며, 멀리서 보면 마치 혜성
과 같다고 한다. 옛말에 황제(黃帝)가 적수의 북쪽에
서 물놀이를 하고 곤륜산에 올라탔는데, 돌아올 때 현
주(玄珠)를 그 부근에서 잃어버렸다고 한다. 그래서
사람을 시켜 여기저기 찾아 다닌 끝에 다행히 찾았다
고 한다. 이 삼주수는 아마 그때 황제가 잃어버린 현
주에서 난 것일지도 모른다.

관흉국

貫匈国

貫匈国在其东，其为人匈有窍。

관흉국은 지금은 비교적 유명한 해외[1]의 나라이다. 《회남자》에서는 이곳을 "천흉민(穿胸民)"이라 부르는데, 이곳 사람들의 앞가슴에는 큰 구멍이 나 있다 한다. 전해지는 말로는 옛날 우(禹)가 양성의 제후이던 시절 방풍 씨(防风氏)가 지각했는데, 이에 크게 화내며 우가 그를 죽였다고 한다. 하지만 이 일화가 우의 명성이나 덕망에는 해를 끼치지 않고, 오히려 두 마리 천룡이 우에게 왔다고 한다. 우는 범 씨(范氏)에게 용을 몰도록 하고 용이 끄는 수레를 타고 사방을 돌아다녔다. 이때 우는 남쪽에 있는 방풍 씨의 옛집을 지나게 되는데, 방풍 씨의 후손이 우가 오는 것을 보고 원수를 갚아야 한다는 생각에 우에게 활을 쏘았다. 그때 갑자기 비바람이 몰아치더니 두 마리의 용이 저 멀리 날아갔다고 한다. 방풍 씨의 후손은 자신이 역모죄를 지었다는 것을 알고는 칼로 자신의 가슴을 찔렀다. 우는 그들의 효심을 지극히 생각해 불사초(不死草)로 그들의 가슴을 채워 넣어 죽지 않게 해줬다. 이들이 바로 관흉국의 시조이다. 관흉국에서는 지위 높은 사람이 말이나 가마를 타지 않고, 가슴팍에 있는 구멍에다가 대나무나 나무 막대기를 넣어 사람들이 그들을 들고 다닌다고 한다.

1 해외(海外)는 현재의 외국과는 다른 의미로, 중국 땅 밖의 지역, 중국 바다 너머의 지역을 의미한다.

교경국

交脛国

交脛国在其东，其为人交脛。一曰在穿匈东。

　　교경국(交脛国)은 관흉국 동쪽에 있다. 여기 사람들은 다리뼈에 관절이 없고, 몸에는 털이 나 있으며, 두 다리는 구부러져서 서로 교차하여 있다. 그들이 누우면 누군가가 꼭 일으켜 세워줘야 하고, 그렇지 않고서는 스스로의 힘으로 절대 일어서지 못한다고 한다. 또 다른 판본에서는 교경(交颈)이라 적고 있는데, 그들은 다리가 꼬여 있지 않은 대신 두 사람의 목이 서로 얽혀 있다고 한다.

후예참착치

后羿斩凿齿

羿与凿齿战于寿华之野，羿射杀之。
在昆仑虚东。羿持弓矢，凿齿持盾。
一曰持戈。

　　예, 곧 후예는 옛날의 영웅적인 천신(天神)이었
다. 제준(帝俊)이 그에게 동궁소증이라는 밧줄로 묶
은 활을 하사하여 아래 지방의 나라들(下方的国家,
아마 남쪽을 뜻하는 듯 하나, 글 중에도 명시하지 않
았기에 아래 지방의 나라들 이라고 직역하였다.)을
다스리고, 고통 받는 백성을 돌보라 명령하였다. 그
때 백성들은 십 일의 고통을 겪고 있었고, 대풍, 구영,
작치, 수사와 같은 괴물들이 백성들을 괴롭히고 있었
다. 작치는 어떤 이는 사람이라 하고 어떤 이는 짐승
이라 하는데, 이빨이 마치 끌처럼 생겼고 손에는 창이
나 방패를 쥐고 있다고 한다. 작치는 예와 곤륜산 동
쪽 수화의 벌판에서 싸움을 벌였는데, 결국 예의 활에
맞아 대패했다고 전해진다.

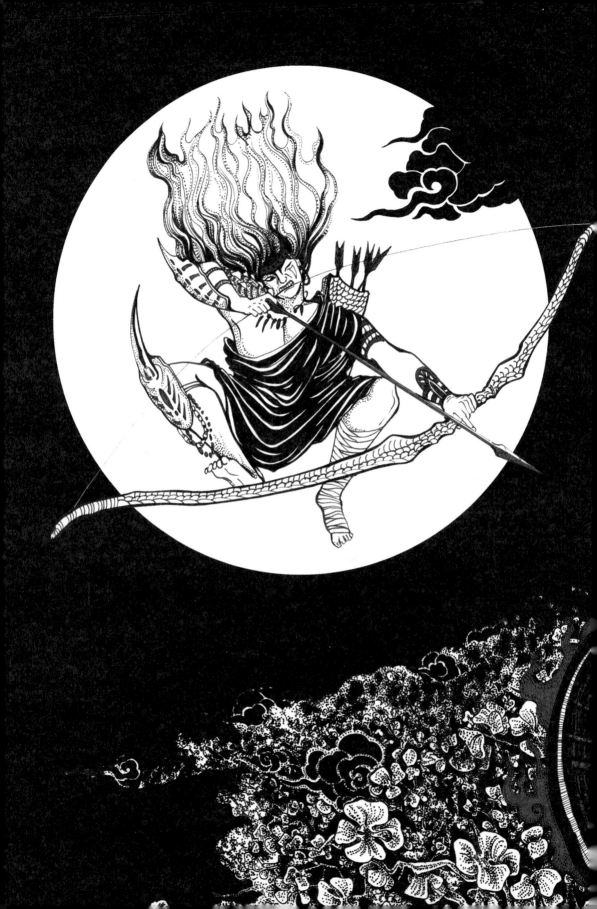

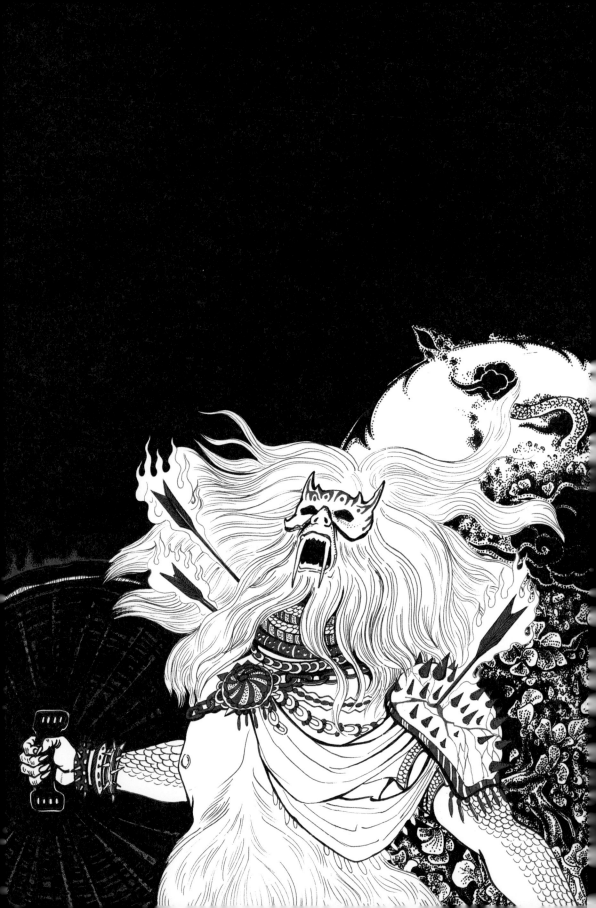

축융

祝融

南方祝融，兽身人面，乘两龙。

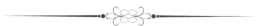

　　남쪽의 화신(火神) 축융은 사람 얼굴과 야수의
몸을 갖고 있고, 두 마리 용을 타고 다닌다. 그는 여름
의 계절신이자 유월을 다스리는 신(値月神)이다. 그
는 염제(炎帝)의 부하였는데, 반경 만 이천 리에 달
하는 남쪽 지방을 관리했다. 그의 후세 자손들은 기,
미, 방, 독, 독, 운, 조, 침(己、芈、彭、董、秃、妘、
曹、斟)이라는 여덟 개의 성씨를 가졌는데, 이를 축
융팔성이라 부른다. 그중 미 씨는 나중에 초나라 왕
족이 되어서 축융은 초나라 사람들의 조상으로 봉해
졌다.

해외서경

하후계
夏后启

大乐之野，夏后启于此儛《九代》，乘两龙，
云盖三层。左手操翳，右手操环，佩玉璜。
在大运山北。一曰大遗之野。

　　대운산 북쪽에는 대악지야라는 곳이 있는데, 옛날 하왕계(하후계)가 이곳에서《구대》라는 가무를 구경했다 한다. 그는 두 마리의 용을 타고 다니며, 겹겹 구름 위를 훨훨 날아다니는데, 왼손에는 양산을 쥐고 오른손에는 옥 팔찌를 들고 다니며, 허리에는 옥황옥을 차고 다닌다. 그는 예전에 세 번이나 천제의 궁으로 간 적이 있는데, 거기에서 천궁의 악무인《구변》과《구가》를 보았다고 한다. 그는 귓가에 맴도는 신선의 음악을 인간 세상에 가져가야겠다 마음먹고 조용히 이를 기록했다. 그리고는 인간 세상의 대악지야에서 연주를 했는데, 이것이 바로 후에 알려진《구초(九招)》와《구대》이다. 다른 판본의 산해경에서는 계(启, 하후계)가 가무를 즐긴 곳은 대유지야였다고 전한다. 수인 씨(燧人氏), 유소 씨(有巢氏), 그리고 계의 아버지 우가 물난리를 해결하는 이야기를 생각해볼 때, 우리는 아주 재미있는 것을 발견할 수 있다. 중국 사람들은 현실적인 생존문제에 있어서는 인간이 하늘을 이긴다고 믿지만, 정신적인 문제에서는 인간과 하늘이 공존한다고 여긴다. 위대한 작업이나 정교한 창조는 성인이나 장인들의 작품이라 하지만, 예술이나 심오한 사상 같은 정신적인 것들에는 항상 신비한 전설이 얽혀있다.

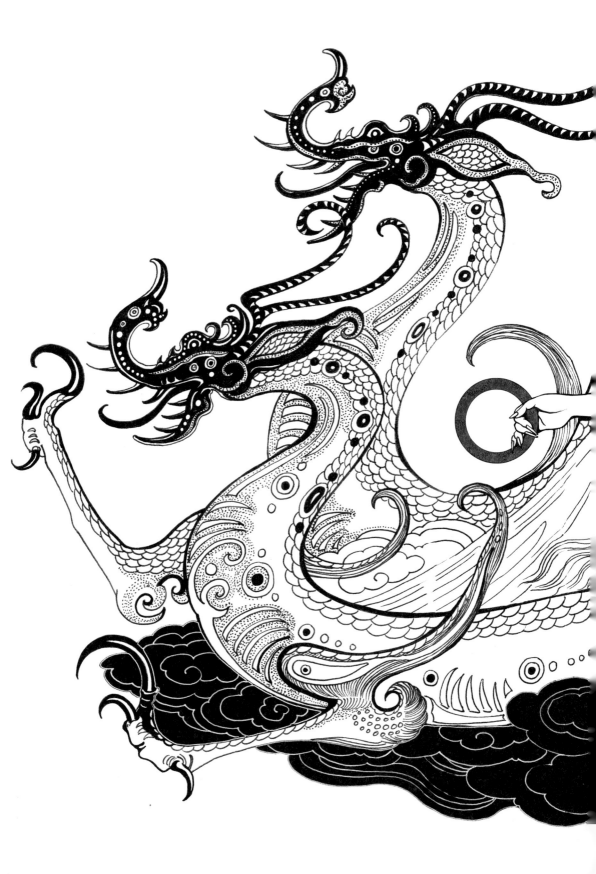

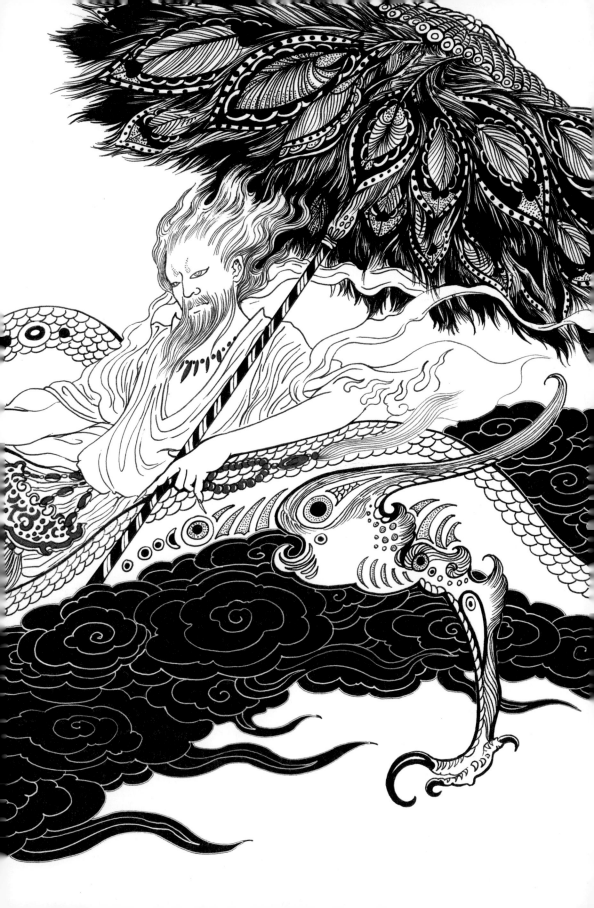

기굉국

奇肱国

奇肱之国在其北。其人一臂三目，有阴有阳，
　乘文马。有鸟焉，两头，赤黄色，在其旁。

　　기굉국은 일비국 북측에 있는데, 전해지는 바로
는 옥문관에서 사만 리 떨어져 있다고 한다. 그쪽 사
람들은 팔이 모두 하나이며 눈은 세 개나 있는데, 이
세 개의 눈은 음과 양이 나뉘어 음 눈이 위에 있고, 양
눈이 아래에 있다. 그들이 타고 다니는 말은 길양이라
하는데 하얀색 몸에 붉은 돼지 털, 황금 같은 두 눈이
달려있다. 길양을 타고 다니면 수천 년을 살 수 있다
고 전해지니, 이는 정말 신비로운 말이다. 여기에 서
식하고 있는 새들은 머리가 두 개에 몸은 빨간색과 노
란색의 중간색이다. 이곳의 사람들은 팔이 하나밖에
없지만 각종 신비한 도구를 만드는 것에 능하며, 어떤
도구로는 새를 잡고, 또 그들이 만든 차는 날아다닌다
고 한다. 옛날 상나라 시절, 이들이 날아다니는 수레
에 올라 서풍을 타 멀리 떠난 적이 있는데, 계속 가다
보니 예주까지 가게 되었다고 한다. 상나라의 군주가
이를 전해 듣고는 이 차를 부숴 뭇사람들이 이를 보지
못하게 했다고 한다. 십 년 뒤에 동풍이 불자 상나라
군주가 이들에게 다시 날아다니는 차를 만들게 해 기
굉국으로 돌아가게 했다고 전해진다.

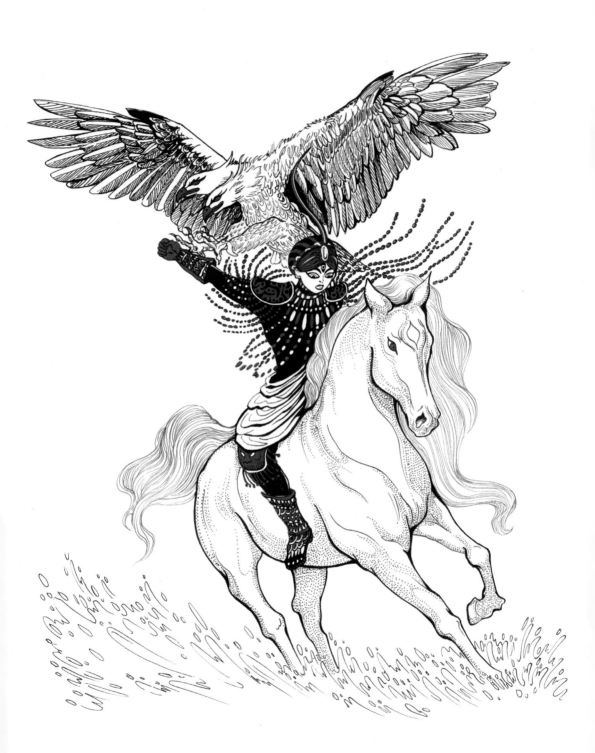

형천

刑天

刑天与帝至此争神，帝断其首，葬之常羊之山。
乃以乳为目，以脐为口，操干戚以舞。

형천의 이야기는 중국에서 잘 알려져 있다. 이 이야기는 《산해경·해외서경》에서 처음 기록되었다. 이 책에 의하면 형천과 천제는 제왕의 자리를 다투다가 결국 천제가 형천의 머리를 베어 그 머리를 상양산에 묻었다고 한다. 하지만 머리가 베어진 형천은 죽지 않고 가슴이 눈이 되고, 배꼽이 입이 되어서 한 손에는 방패를, 다른 한 손에는 도끼를 쥐고 계속 전장에 나섰다고 한다. 최후의 전투는 기록되어 있지 않다. 어떤 이는 형천이 염제의 신하인데 그와 지위를 다툰 천제는 황제(黃帝)라고도 한다.

지금까지 말한 이야기들은 중요하지 않다. 중요한 것은 도원명(陶淵明)이라는 시인이 그의 시에서 "형천은 실패했어도 칼을 휘두르니, 그 강직하고 용맹한 기강은 여전하구나."(刑天舞干戚, 猛志固常在)라는 '형천정신'을 노래했다는 사실이다. '하면 안 되지만 계속해서 하는' 집착과 '이상은 무겁게 여기고 몸은 가볍게 여기는' 결단력, '도의가 있다면, 천만 명이 막아서도 나아가겠다'라는 군자본색, '산골짜기에 시신이 버려져도 두려워하지 않고, 자신의 머리가 베여도 무서워하지 않는' 영웅본색, '힘과 권력이 있을 때 도리에 어긋나는 일을 하지 않는' 대장부의 절개……. 이런 것들이 중국과 늘 함께 한다. 하늘이 무너지고 땅이 갈라지는 위기에서 매번 승리할 수는 없지만, 중국의 이런 정신들은 영원히 사라지지 않는다. "달밤에 등잔은 여전히 비추고, 거센 바람이 불어도 풀 향은 여전하다".

병봉

并封

并封在巫咸东，其状如彘，前后皆有首，黑。

　　무함국 동쪽에는 병봉이라는 괴물이 살고 있는데, 그 모습은 마치 평범한 돼지와 같지만 머리가 앞뒤로 나 있고, 온 몸이 새까맣다고 한다. 《대황서경》에도 머리 두 개인 괴물이 기록되어 있는데, 이는 병봉(屏蓬)이라고 부른다. 《일주서(逸周书)》의 《왕회편》에서도 비슷하게 생긴 돼지를 기록하였다. 여기에 나오는 괴물은 별봉(鳖封)이라 한다. 문일다(闻一多) 선생은 이 세 괴물 모두 사실은 평범한 동물이라 했는데, 기록된 것처럼 생김새가 기괴하지 않고, 단지 암컷과 수컷이 같이 있는 모습을 기록해 기괴한 동물처럼 느껴지는 것이라 했다. 이는 말이 되지만 사실인지 거짓인지는 아무도 모르는 바이다.

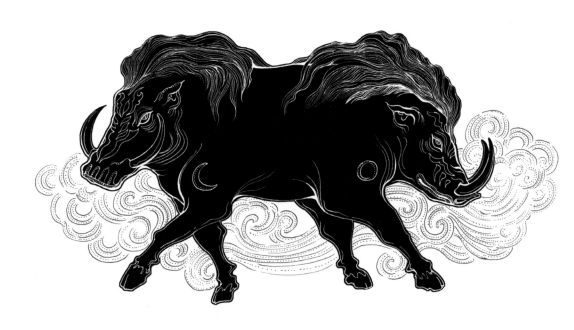

헌원국

軒轅国

軒轅之国在此穷山之际，其不寿者八百岁。
在女子国北。人面蛇身，尾交首上。

　　궁산 부근에 있는 여자국 북쪽에는 헌원국이 있
는데, 그쪽 사람들은 짧게 살아도 팔백 살이라 한다.
사람의 얼굴을 하고 있지만 뱀의 몸을 가졌고, 꼬리는
항상 머리 위에 말고 있다. 헌원국은 아마도 헌원황제
가 살던 곳일 것이다. 이렇게 따지면 황제는 아마도
사람 얼굴에 뱀 몸을 가졌을지도 모르겠다. '사람 머
리에 뱀의 몸(人面蛇身)'을 말하자면, 사실 가장 유명
한 신은 복희(伏羲)와 여와(女媧)이다. 이 밖에 상유,
알유(窫窳), 이부(貳负) 등이 있는데, 이들 모두 옛날
신화 속의 신령들이다. 앙소문화묘(仰韶文化庙) 밑
산골짜기에서 출토된 도자기를 살펴보면, '사람 머리
에 뱀의 몸'과 꼬리를 머리 위에 감싸고 있는 그림을
발견할 수 있는데, 이 두 그림 사이에 무슨 관계가 있
는지는 우리가 더 알아봐야 할 과제이다.

백민승황

白民之国在龙鱼北，白身披发。有乘黄，
其狀如狐，其背上有角，乘之寿二千岁。

　　백민국은 용어가 사는 지역 북쪽에 있다. 여기 사
람들은 모두 머리를 풀고 있으며 몸은 새하얗다. 그
나라 안에는 승황이라는 짐승이 살고 있는데, 생김새
는 여우 같지만 등에는 뿔이 나 있다. 만약 사람이 승
황이를 타고 다니면 이천 년을 살 수 있다고 전해지는
데, 또 어떤 책에서는 삼천 년을 살 수 있다고도 기록
되어 있다.

해
외
북
경

촉음

烛阴

钟山之神，名曰烛阴，视为昼，暝为夜，
吹为冬，呼为夏，不饮，不食，不息，
息为风，身长千里。在无启之东。其为物，人
面，蛇身，赤色，居钟山下。

종산에 있는 산신은 촉음이라 한다. 그가 눈을 뜨면 낮이 되고, 눈을 감으면 밤이 되며, 날숨을 쉬면 겨울이 되고, 입김을 불면 여름이 된다. 그는 물이나 음식은 먹지 않고, 또 숨이 바람이 되기 때문에 숨을 쉬지 않는다. 몸은 천 리나 된다고 한다.

촉음은 무계국 동쪽에 있는데, 그는 사람 얼굴, 뱀 몸을 하고 있다. 온몸은 붉은색이며 종산 밑에 살고 있다. 여기서 주의해야 할 점은, 그의 신비한 능력은 마치 "울면 강이 되고, 기가 바람 되며, 소리가 천둥 되고, 눈의 깜박임이 번개이며, 기쁘면 맑고, 노하면 흐리게 되"는 반고(盘古)와 비슷하다는 것이다. 삼국시대에 기록된 반고의 모습은 우리가 지금 흔히 알고 있는 반고의 모습과 같다. "반고지군, 용수사신, 허위풍부, 취위뢰전, 개목위주, 폐목위야(盘古之君，龙首蛇身，嘘为风雨，吹为雷电，开目为昼，闭目为夜)"가 바로 그것이다. 이로 보아 원가(袁珂)가《산해경교주》에서 촉음이 반고의 원형이라 한 것은 일리가 있다.

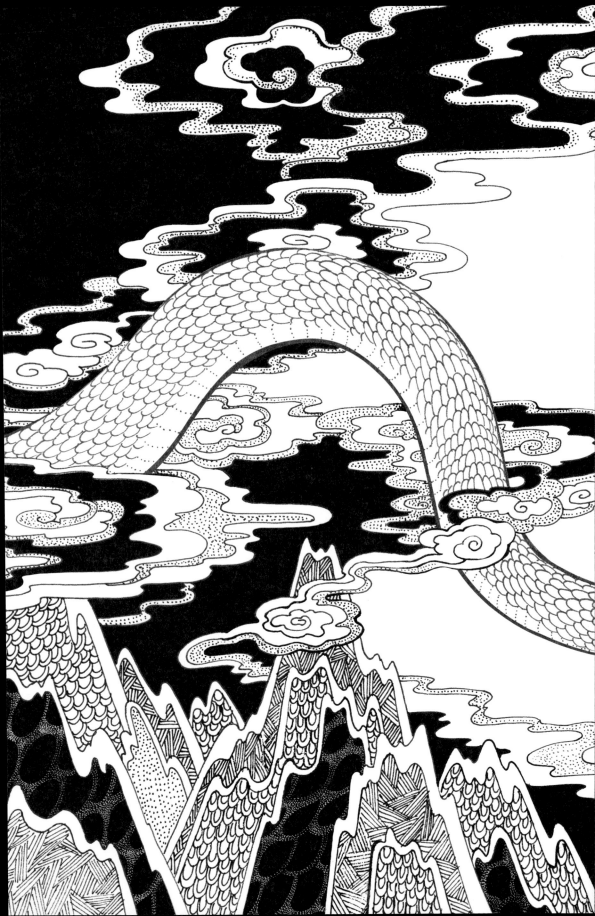

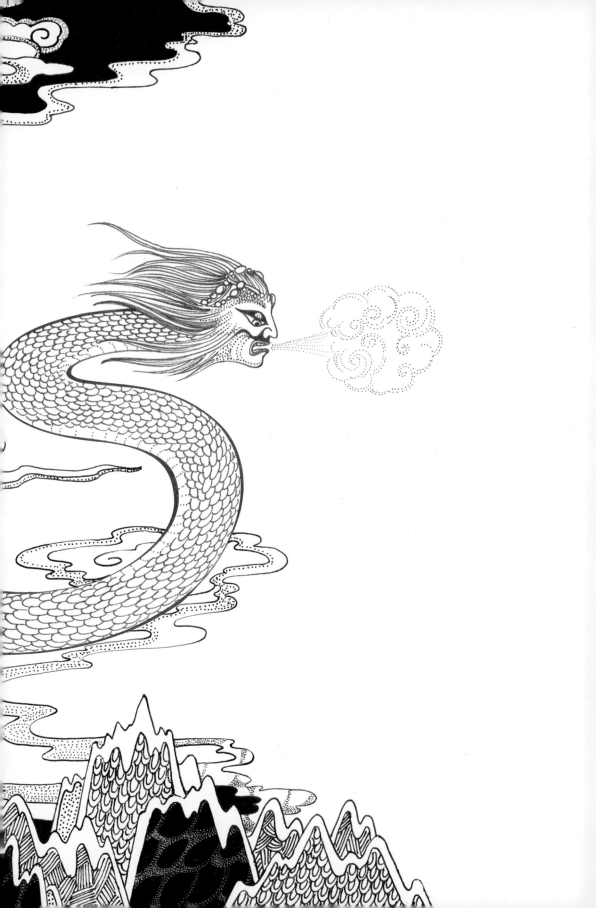

유리국

柔利国

柔利国在一目东，为人一手一足，反膝，
曲足居上。一云留利之国，人足反折。

　유리국은 일목국의 동쪽에 있는데, 여기 사람들
은 손과 다리가 각각 하나씩만 있다고 한다. 뼈가 없
어서 무릎이 매우 길고, 다리가 구부러져서 위를 보고
있다는데, 또 어떤 이들은 여기 사람들의 발은 뒤로
꺾여 있다고도 한다.

상류

相柳

共工之臣曰相柳氏，九首，以食于九山。
相柳之所抵，厥为泽谿。禹杀相柳，其血腥，不可以树
五谷种。禹厥之，三仞三沮，
乃以为众帝之台。在昆仑之北，柔利之东。
相柳者，九首人面，蛇身而青。不敢北射，
畏共工之台。台在其东。台四方，隅有一蛇，
虎色，首冲南方。

공공의 신하 상류 씨는 아홉 개의 머리를 갖고 있으며, 사람 얼굴에 온몸이 청색인 뱀의 몸을 하고 있다. 그는 동시에 아홉 개의 산에서 먹이를 먹을 수 있는데, 상류 씨가 지나가는 곳은 모두 늪이나 냇물이 된다고 한다. 후에 우(禹) 임금이 상류 씨를 죽였는데 그의 피가 흐르는 곳은 비린내가 나서 오곡을 심을 수 없게 되었다. 우는 흙으로 메워 그의 피를 막으려 했지만 매번 무너졌다. 우는 피를 막으려고 파낸 흙으로 상제를 위한 제대(帝台)를 만들었는데, 제대는 곤륜산의 북측, 유리국의 동쪽에 있었다. 상류가 있는 동쪽에는 공공대(共工台)가 있는데, 그 대는 사각형이며 각 모퉁이에는 뱀이 있다. 그 뱀들에게는 호랑이 무늬가 있고 머리를 남쪽을 바로 보고 있었다 한다. 사람들이 북쪽을 향해 활을 쏘지 못하는 것은 이 공공대의 위엄 때문이라 한다.

옛 신화에서 공공은 수신(水神)이었는데, 그래서 그의 신하 상류가 지나는 곳이 모두 호수나 계곡으로 변했다고 전해진다. 《산해경》에서 공공과 싸우는 사람은 후세에 전해지는 전욱(顓項)이 아니라 우이다. 《회남자》에서 물난리를 일으킨 것은 공공의 짓이라 하는데, 상류가 우에게 죽었다는 것은 우가 치수를 위해 나쁜 기운을 없앴다는 것을 잘 보여주는 대목이다.

섭이국

聶耳国

聶耳之国在无肠国东，使两文虎，
为人两手聶其耳。县居海水中，
及水所出入奇物。两虎在其东。

　　섭이국은 또 담이국(儋耳国)이라고도 불리는데,
이는 무장국 동쪽에 있는 외딴 섬에 있어서 바다를 넘
나드는 괴물을 자주 볼 수 있다. 옛말에 의하면 이곳
에는 해신(海神)의 아들이 살았는데 귀가 가슴팍까지
올 만큼 매우 길어 평상시에는 항상 자신의 귀를 받치
고 다녔다 한다. 그리고 큰 호랑이를 부려먹을 수 있
었다고 한다.

과보

夸父

有夸父与日逐走，入日。渴欲得饮，
饮于河渭，河渭不足，北饮大泽。未至，
道渴而死。弃其杖。化为邓林。

<div align="center">· · ❀ · ·</div>

　　과보가 태양을 쫓는 이야기는 중국에서 매우 유
명하다. 과보가 태양을 쫓아 해가 떨어지는 곳인 우
곡까지 갔는데, 너무 목이 마른 나머지 그곳에서 황하
와 위하의 물을 모두 마셔버렸다. 이 물을 다 마셔도
갈증이 해소되지 않자 과보는 물을 마시러 북쪽에 있
는 대택으로 갔다. 그런데 도착하기도 전에 목말라 죽
었다고 한다. 그가 죽을 무렵에 지팡이를 내던졌는데
그 지팡이가 떨어진 곳이 반경 삼백 리나 되는 복숭아
숲이 되었다고 한다. 이 이야기는 후세에 계속해서 노
래와 이야기로 전해지는데, 제일 유명한 것은 도원명
의《독산해경》시가편에 있는 것이다.《산해경》에서
과보의 이야기는 한 번만 나오는 것이 아니다. 과보와
비슷하게 자신의 꿈을 이루지 못하는 형천이나 정위
의 이야기를 통해서도 계속 언급된다. 그들은 생전에
꿈을 이루지는 못했지만, 꿈을 이루기 위한 정신과 그
절개는 후세에 계속해서 전해져 내려온다.

우강

禺强

北方禺强，人面鸟身，珥两青蛇，践两青蛇。

　우강은 북해의 해신(海神)이며, 겨울의 사동신
(四冬神)을 관리하고 있다. 전해지는 바로는 그는 동
해 해신 우괵(禺虢)의 아들이라 한다. 그는 전욱(顓
頊)을 보좌하며 북방을 지키는데, 사람 얼굴에 새의
몸에 귀에는 초록 뱀을 달고 있으며, 발 아래에 초록
뱀을 밟고 있다고 한다. 다른 문서에 의하면 그는 풍
신(风神)을 겸임하고 있다고 한다. 그가 풍신으로 나
타날 때면, 사람의 얼굴과 팔 다리에, 물고기의 몸을
하고 있다.

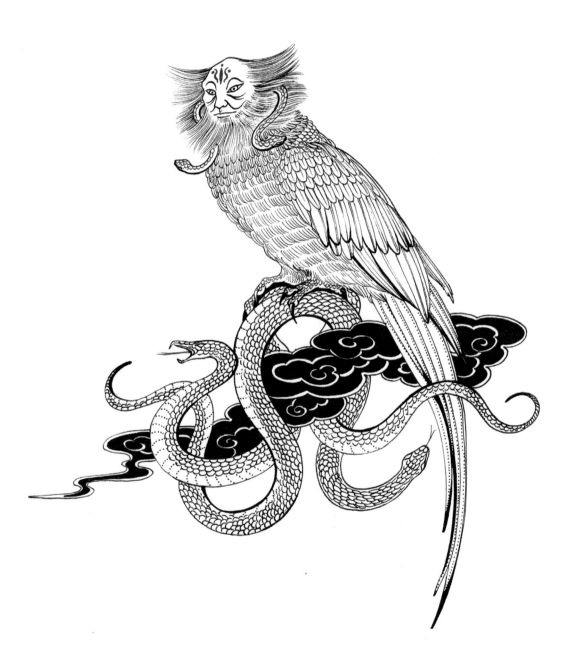

해외동경

대인국

大人国

大人国在其北，为人大，坐而削船。
一曰在蹉丘北。

　　대인국은 이것[1]의 북측에 있는데, 몸이 거대하고
주로 배에 앉아 노를 젓고 있었다고 한다. 또 다른 설
로는 대인국이 차구 북쪽에 있다고 하는데, 대인국과
그와 비슷한 거인들에 관한 전설은 많은 고전에 기록
되어 있다. 《박물지》에 의하면 대인국은 회계(会稽)
에서 사만 육천 리 떨어진 곳에 있고, 거기 사람들은
한 번 임신하면 삼십육 년 넘게 아이를 품고 있어, 아
이를 낳고 보면 아기의 머리가 이미 하얗게 센 상태이
며, 또한 낳자마자 매우 거대하다고 한다. 그들은 구
름을 탈 수 있지만 걷지는 못한다고 하는데, 어떤 이
의 말로는 사람의 모습을 하고 있지만 용과 같은 종류
여서 걷지 못하는 것이라 한다.

1 지금까지 '이것'이 무엇을 의미하는지 밝혀내지 못하고 있다.

사비시

奢比尸

奢比之尸在其北，兽身、人面、大耳，珥两青蛇。

사비시는 대인국의 북쪽에 있다. 사비는 즉 사용(奢尤)이다. 그는 야수의 몸을 하고 있지만 사람 얼굴에 큰 귀를 갖고 있으며, 귀에는 두 마리의 푸른 뱀이 걸려 있다고 한다. 사비시는 일종의 신인데,《산해경》에서는 특히 아주 특별한 신이다. 천신(天神)이기 때문이다. 사비시는 여러 가지의 많은 이유로 죽임을 당했는데 그의 영혼은 죽지 않았다. 그래서 여전히 시체(尸) 상태로 계속 남아 활동하는 것이라 한다.

군자국

君子国

君子国在其北, 衣冠带剑, 食兽,
使二文虎在旁, 其人好让不争。有薰华草,
朝生夕死。

　　군자국은 사비시의 북쪽에 있는데, 그쪽 사람들
의 의관은 매우 단정하고 허리에는 보검을 지니고 다
니며 짐승을 먹이로 하고, 곁에는 큰 호랑이 두 마리
를 거느리고 다닌다. 그들의 인품은 겸손하고 예의 바
르며 전쟁을 좋아하지 않는다. 또 군자국에는 훈화초
라는 풀이 자라는데, 아침에 꽃이 폈다가 저녁에 시
든다고 한다.

천오

天吴

朝阳之谷，神曰天吴，是为水伯。
在蚩蚩北两水间。其为兽也，八首人面，
八足八尾，背青黄。

조양곡에 머무는 신을 천오라고 부르는데, 이는 전설 속에 나오는 수백(물의 신)이다. 쌍무지개의 북쪽에 있는 두 개의 강 사이에 산다. 몸은 야수와 같으며 얼굴은 사람 얼굴과 같으나 머리는 여덟 개, 다리와 꼬리도 여덟 개, 등은 청황색을 띠고 있다.

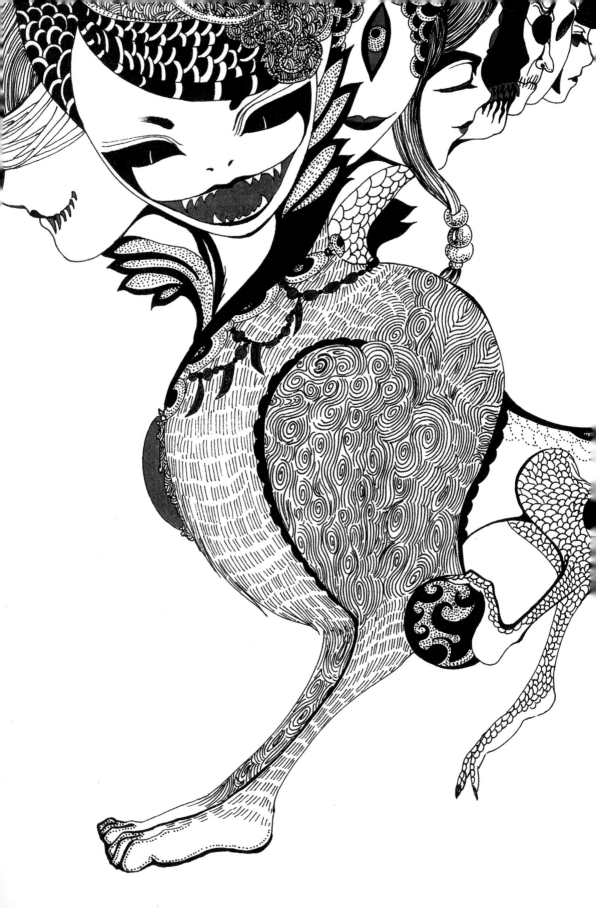

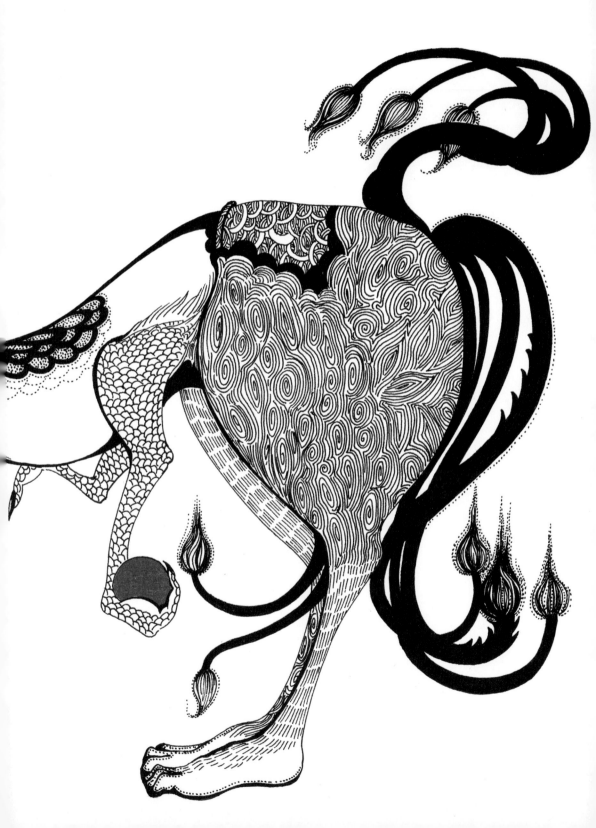

수해

竖亥

帝命竖亥步，自东极至于西极，
五亿十选九千八百步。竖亥右手把算，
左手指青丘北。一曰禹令竖亥。
一曰五亿十万九千八百步。

빨리 걷는 신인(快走神人) 수해는 천제의 명령으로 발걸음으로 대지를 측정했다. 그가 최동단에서 최서단까지 걸으니 약 오억 십만 구천팔백 보가 나왔다고 한다. 수해는 오른손에는 산대(算筹)를 들고 왼손으로는 청구국의 북쪽을 가리키고 있다. 또 다른 설에서는 수해가 대지를 측정한 것은 천제의 명령이 아니라 우 임금의 명령이었다 한다. 국토 면적에 관해, 고서에는 정말 많고 각기 다른 기록이 담겨 있다. 예를 들어《계한서·군국지》에서는 동쪽에서부터 서쪽까지 이억 삼만 삼천삼백 리에 칠십일 보라 하고, 남쪽에서 북쪽까지는 이억 삼만 삼천오백 리에 칠십오 보라고 기록되어 있다. 또《산경·중산경》에서는 동쪽에서부터 서쪽까지 이만 팔천 리에, 남에서부터 북까지 이만 육천 리라 한다.《시함신무》에서는 더 과장되게 말하는데, 동에서부터 서까지 총 이억 삼만 삼천 리에, 남에서부터 북까지 이억 일천오백 리이고, 하늘과 땅 사이는 일억 오만 리 떨어져 있다 기록되어 있다. 그런데 이 수치들은 어디서 왔는지, 그저 옛 사람들의 상상이었는지는 우리가 계속해서 생각해봐야 할 문제이다.

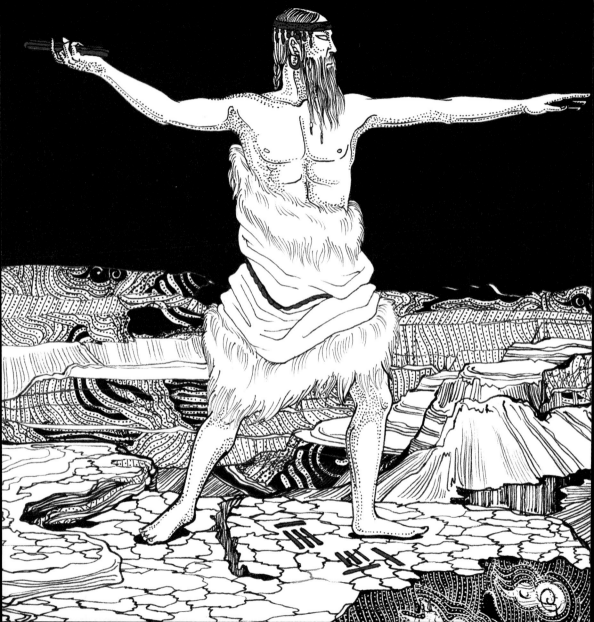

부상수

扶桑树

下有汤谷。汤谷上有扶桑，十日所浴，在黑齿北。
居水中，有大木，九日居下枝，一日居上枝。

　아래[1]에는 양곡이라는 산골짜기가 있는데, 이는
흑치국 북측에 있다. 이곳은 열 개의 태양이 목욕하는
곳이라 산골짜기에 있는 물은 매우 뜨겁다 한다. 양곡
옆에는 물 한가운데에 부상수라는 나무가 있다. 열 개
의 태양 중 아홉 개의 태양은 아래 나뭇가지에 있고,
하나의 태양만 위 나뭇가지에 있는데, 매일 바꿔가며
하나씩 위에 올라간다고 한다.

1 이 '아래'는 흑치국을 지칭하는 것이 아니다. 현재 이는 무엇을 뜻
하는지 아직 알려진 바 없다.

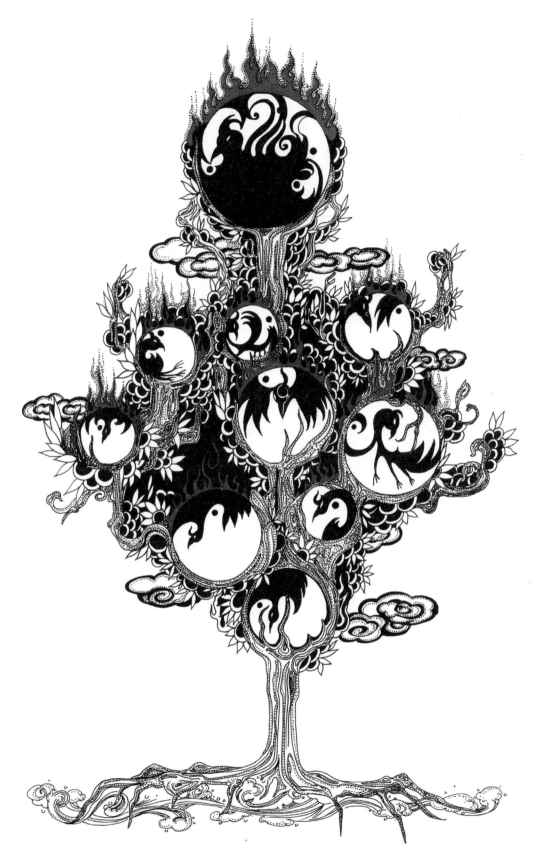

우사첩

雨师妾

雨师妾在其北。其为人黑，两手各操一蛇，
左耳有青蛇，右耳有赤蛇。一日在十日北，
为人黑身人面，各操一龟。

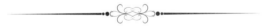

　　어떤 이들은 우사첩을 나라 이름이나 부족 이름
으로 알고 있고, 또 어떤 이들은 우사병예의 첩인 우
신(雨神)으로 알고 있다. 전자의 설에 따르면 우사첩
국은 양곡의 북쪽에 있다. 그 나라 사람들은 온몸이
검으며, 두 손에는 각각 한 마리의 뱀을 쥐고 있고, 왼
쪽 귀에는 푸른 뱀을, 오른쪽 귀에는 붉은 뱀을 걸고
있다. 또 다른 설에 의하면 우사첩국은 열 개의 태양
이 있는 곳인데 양곡의 북쪽에 있으며, 그 지역 사람
들은 검은 몸에 사람 얼굴을 하고 있고, 두 손에 쥐고
있는 것은 뱀이 아니라 거북이라 한다.

해
내
남
경

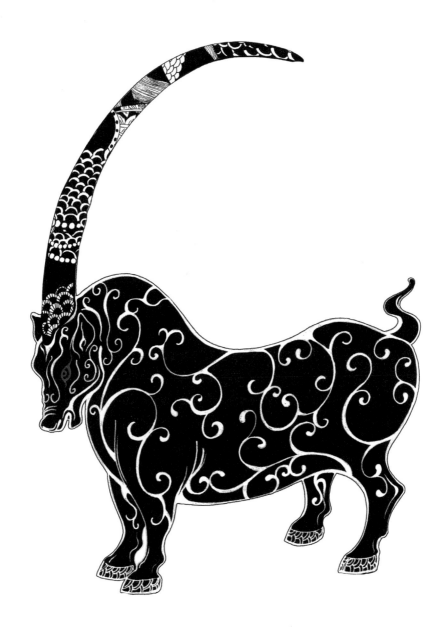

시

兕

兕在舜葬东，湘水南。其狀如牛，蒼黑，
一角。

　　순제(舜帝)의 무덤 동쪽에 상수가 있는데, 상수
남쪽에는 시라는 맹수가 살고 있다. 모습은 소와 같으
며, 온몸은 청흑색에 머리에는 뿔이 하나 달려있고,
무게는 천 근이나 된다고 한다. 그런데 이 맹수는 상
수 남쪽에만 살지 않고《남차삼경》에서 나온 도과산
아래에도 많이 살고 있다고 한다. 후세의 주조왕(周
昭王)이 남쪽 초나라를 정벌할 때 한수를 지난 적이
있는데, 이때 시를 보았다고 한다. 어떤 설에 의하면
시의 가죽으로 갑옷을 만들 수 있는데, 한 번 만들면
이백 년을 쓸 수 있다고 한다.

건목

建木

有木，其狀如牛，引之有皮，若纓、黄蛇。
其叶如罗，其实如栾，其木若芘，
其名曰建木。在窫窳西弱水上。

　　나무의 일종으로 그 모습은 소와 비슷하다. 잡아
당기면 나무껍질이 벗겨지는데 그 나무껍질의 모습
은 마치 갓끈이나 노란 뱀의 껍질과 같다. 나뭇잎은
그물 같고 과일은 모감주나무 과일 같으며, 나무줄기
는 가시나무 같은 이 나무의 이름은 건목이다. 건목
은 알유 서쪽에 있는 약수(弱水) 가에서 자란다. 잎은
청색이고 나무줄기는 보라색이며, 꽃은 검정, 과일은
노란색이다. 건목이 자라는 곳은 하늘과 땅 사이에 있
는데, 사람이 건목 아래 있으면 그림자가 사라지고 소
리를 질러도 들리지 않는다고 한다. 천제와 천신이 건
목을 통해서 하늘나라와 인간 세상을 넘나드는데, 건
목은 계단과 같은 역할을 한다.

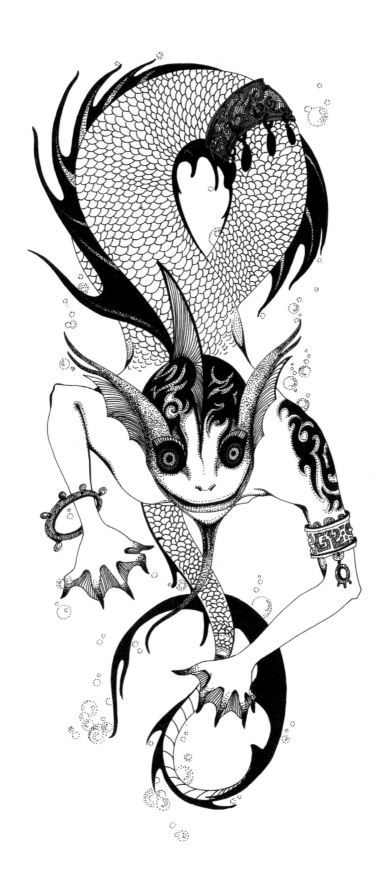

저인

氏人

氏人国在建木西，其为人人面而鱼身，无足。

　　저인국은 건목의 서쪽에 있다. 거기에 사는 사람들은 사람의 얼굴을 하고 있으나 물고기의 몸을 갖고 있고, 다리는 없다고 한다.《대황서경》에서는 저인국을 호인국이라 기록하고 있다. 그들은 염제의 후손인데, 염제의 손자 중 한 명의 이름은 영계였고, 영계의 아들이 바로 저(호)인 이었다. 저인국 사람들은 바로 저인의 후손들이다. 비록 반인반어라 다리가 없지만, 그들은 하늘을 자유롭게 넘나들 수 있으며, 하늘과 땅 사이의 교류를 돕는다고 한다.

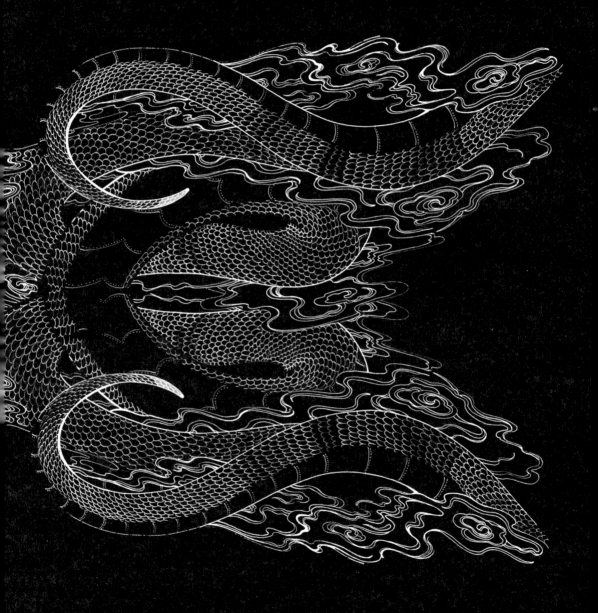

파사

巴蛇

巴蛇食象, 三岁而出其骨, 君子服之, 无心腹之
疾。其为蛇青黄赤黑。一曰黑蛇青首, 在犀牛西。

영사나 수사라고도 불리는 파사는 비단구렁이
의 한 종류이다. 파사는 코끼리 한 마리를 통째로 삼
킬 수 있으며 한 번 삼키면 삼 년 동안 소화한 뒤 뼈를
뱉는다고 한다. 파사가 코끼리를 잡아먹는다는 것은
매우 오래된 이야기인데, 굴원의 《천문(天问)》에서는
"뱀 한 마리가 코끼리를 삼키니, 그 크기가 어느 정도
인가!(一蛇吞象, 厥大何如)"라고 감탄하고 있다. 파
사의 이야기는 이것으로 그치지 않는다. 재능 있고 덕
망 있는 사람이 파사 고기를 먹으면 심병이나 복통 같
은 병을 막아준다고 한다. 파사의 색깔은 청, 황, 홍,
흑 등의 색 몇 가지를 섞어 놓은 색깔과 같다. 다른 설
에 의하면 파사는 검은 몸에 청색 머리를 하고 있고,
서우가 사는 지역 서쪽에 산다고도 한다.

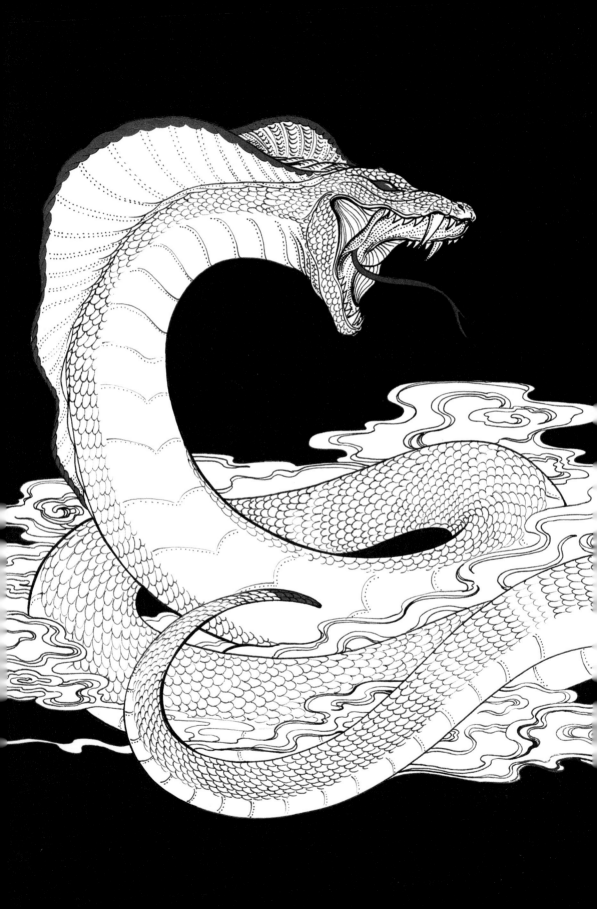

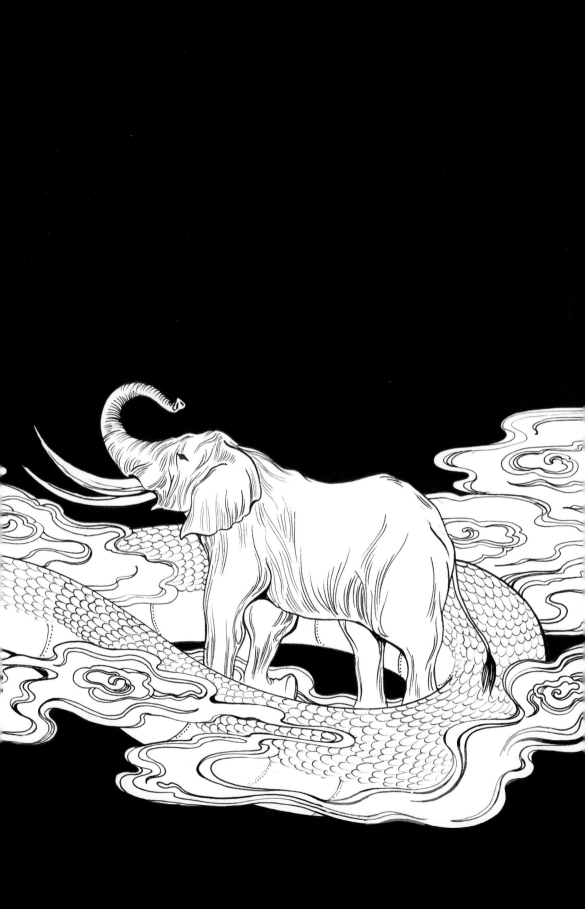

맹도

孟涂

夏后启之臣曰孟涂，是司神于巴。
人请讼于孟涂之所，其衣有血者乃执之。
是请生，居山上，在丹山西。丹山在丹阳南，
丹阳巴属也。

맹도는 하왕계의 신하인데, 파라는 땅(巴地)에서 소송을 주관하는 신이다. '신(神)'은 상고시대 제후의 명호이기도 한데, 신수제후(神守诸侯)라고 한다. 파에 사는 사람들은 맹도에게 가서 소송을 청하는데, 만약 소송을 청하는 사람 옷에 피가 묻어 있으면 맹도가 바로 그 자리에서 그를 체포했다고 한다. 전해지는 말에 의하면 거짓을 고하면 옷에 피가 묻는데, 이렇게 되면 무고한 사람이 누명을 쓰지 않을 수 있다. 이것은 맹도가 생명을 아끼어 살생을 함부로 하지 않는 덕목을 갖추었다는 것을 의미한다. 맹도는 단산 서쪽에 있는 산에 살고 있는데, 단산은 단양의 남쪽에 있다. 어떤 이는 이 산이 무산이라 하는데 단양은 파의 한 구역이다.

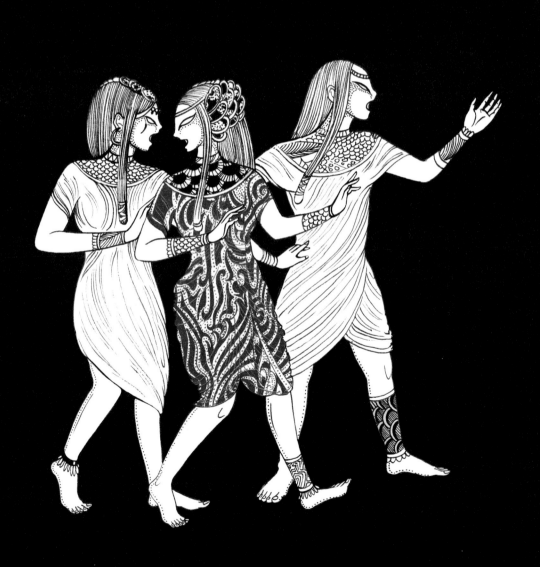

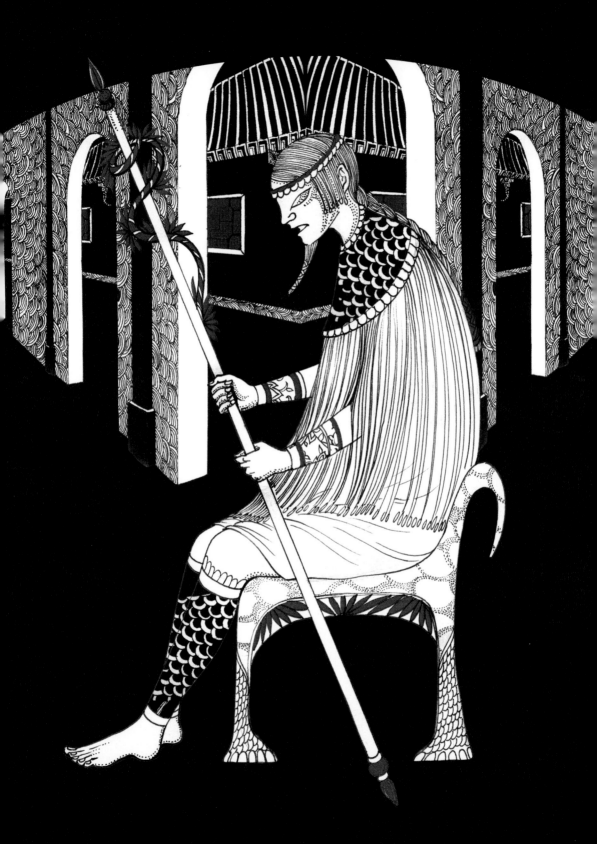

해내서경

이부의 신하 위

貳负之臣曰危

貳负之臣曰危，危与貳负杀窫窳。
帝乃梏之疏属之山，桎其右足，
反缚两手与发，系之山上木。在开题西北。

이부는 사람 얼굴에 뱀 몸을 한 천신이다. 그에게
는 '위'라는 신하가 있는데, 이부는 위와 함께 알유라
는 천신을 죽였다. 이에 천제(황제)가 노하여 위를 소
속산에 가두고 그의 오른발에 형구를 채우라고 하고,
위의 머리카락으로 두 손을 뒤로 묶어 산속 큰 나무
아래에 묶어 두도록 명령했다. 전해지는 바로는 그곳
은 개제국의 서북쪽이라 한다. 수천 년 후 한선제(汉
宣帝, 기원전 91-기원전 49) 때, 어떤 사람이 반석
을 뚫다가 그 안에 사람이 있는 것을 발견했다. 그는
맨발에 머리를 풀고 손이 뒤로 묶여 있었으며, 발에는
형구가 묶여 있었다고 한다. 사람들은 그를 장안으로
옮겼는데, 선제가 대신들에게 그의 신분을 묻자 아무
도 대답하지 못했다. 그런데 아마도《산해경》에 나오
는 이부의 신하 위일 것이라는 유향(刘向)의 말에 선
제가 매우 놀라, 그 후부터 장안성에 있는 모든 사람
이《산해경》을 읽기 시작했다고 한다.

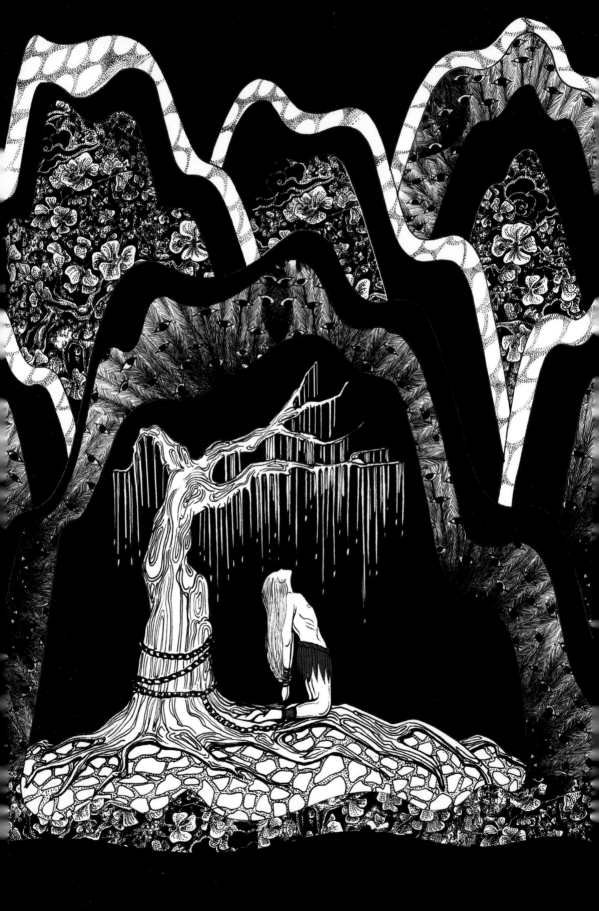

개명수

开明兽

昆仑南淵深三百仞。开明兽身大类虎
而九首，皆人面，东向立昆仑上。

　　곤륜산의 남쪽에는 삼백 길(仞)이나 달하는 깊은 우물이 있다. 개명수는 곤륜산을 수호하는 신수(神獸)이다. 그의 모습이나 크기는 호랑이 같지만 사람처럼 생긴 머리가 아홉 개 달려있고, 동쪽을 바라보며 곤륜산 위에 서 있다고 한다.

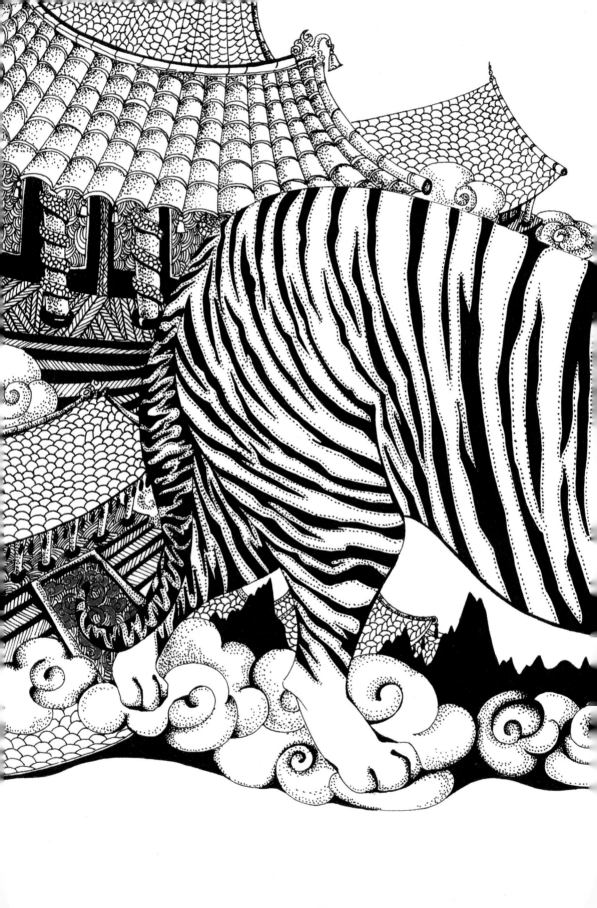

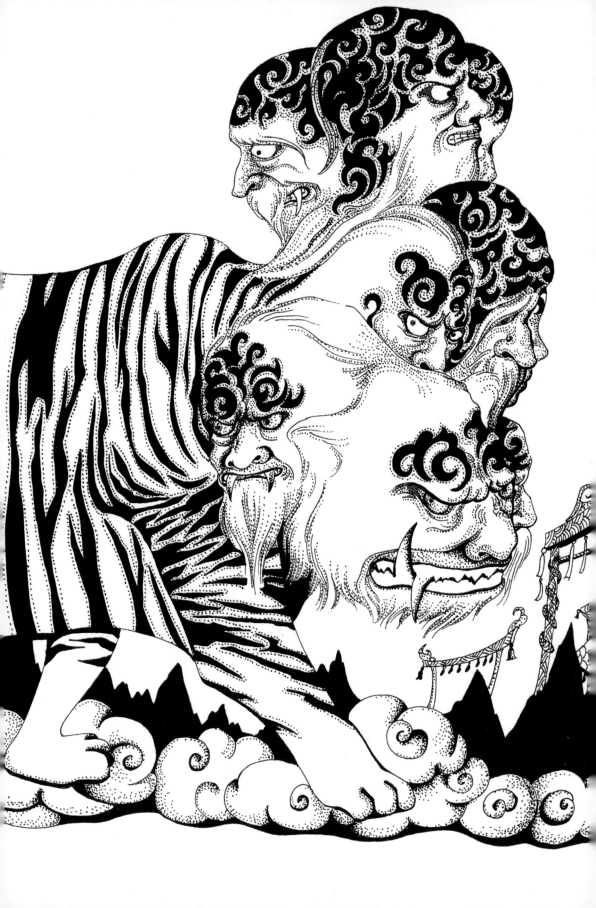

해
내
북
경

삼청조

三青鸟

西王母梯几而戴胜杖，其南有三青鸟，
为西王母取食。在昆仑虚北。

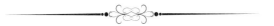

　　서왕모는 머리에 옥승이라는 머리꾸미개를 달고 작은 책상에 기대어 있다. 그녀의 남쪽에는 용맹하고 잘 나는 세 마리의 청조가 있는데, 서왕모를 위해 먹이를 찾아 나선다고 한다. 서왕모와 삼청조가 있는 곳은 곤륜산의 북쪽이다.

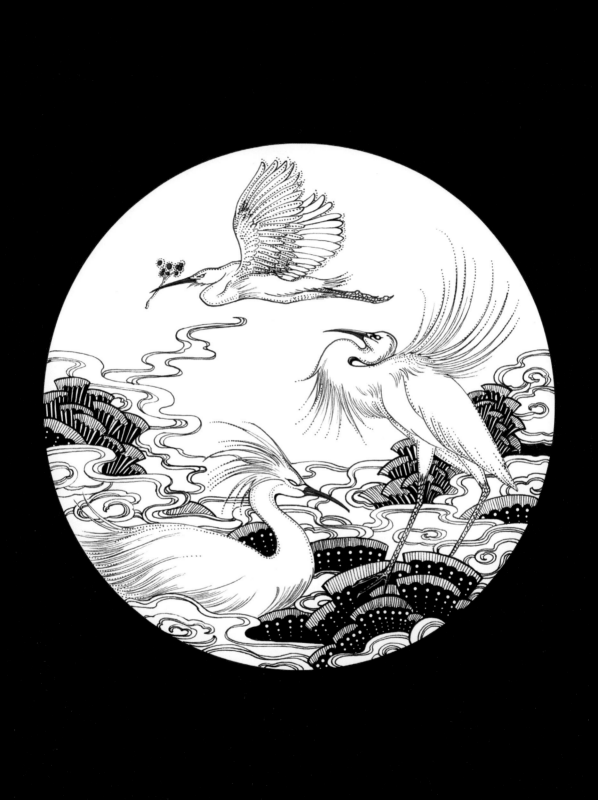

견봉국

犬封国

犬封国曰犬戎国，状如犬。有一女子，
方跪进杯食。有文马，缟身朱鬣，目若黄金，
名曰吉量，乘之寿千岁。

견융국(犬戎国), 또는 개국(狗国)이라 불리는 견봉국은 건목의 동쪽, 곤륜의 서쪽에 위치한다. 그 나라 사람들은 개의 모습을 하고 있다. 이 나라에 대해서는 많은 설이 있는데, 한 가지 설에 의하면 견제(犬帝)가 묘용(苗龙)을 낳고 묘용이 융오(融吾)를 낳고, 융오가 농명(弄明)을 낳고, 농명이 두 마리 흰 개를 낳았는데, 이 두 개가 서로 교배하더니 번식하여 봉견국을 이루게 되었다고 한다. 또 다른 설에 의하면, 반호(盘瓠)가 왕을 죽여 회계(会稽) 동쪽 삼백 리에 달하는 땅을 받고 고신(高辛)이 내린 미녀와 결혼하여 아이를 낳았는데, 남자아이는 개처럼 생겼고 여자아이는 모두 미인이었다 한다. 이곳이 바로 견봉국이라고 한다. 옛날 그림을 보면 견봉국의 한 여자가 술잔을 들고 있는 남편에게 무릎을 꿇고 술을 바치는 모습이 그려져 있다. 이렇게 부인이 남편을 군왕 모시듯 모시는 풍습은 명청(明清)시기 운남지역에 있는 소수민족 사이에서 볼 수 있었다고 한다. 견봉국에서는 길양이라는 무늬 있는 말이 있는데, 하얀 몸에 빨간 돼지 털과 황금처럼 반짝이는 눈이 달렸다 한다. 사람이 길양이를 타면 천 년 동안 살 수 있었다고 한다. 전해지는 바로는 주문왕 때 견융이 이 말을 왕에게 바쳤다 한다.

미

袜

袜，其为物人身、黑首、从目。

미는 사람의 몸, 검은 머리, 기다란 눈을 갖고 있
다. 미는 산에 사는 요괴, 악귀이다. 옛날 악귀를 물
리치는 백여 명의 무리를 대나(大儺)라고 불렀는데,
그중 웅백(雄伯)이라는 자는 미만 잡아먹었다 한다.

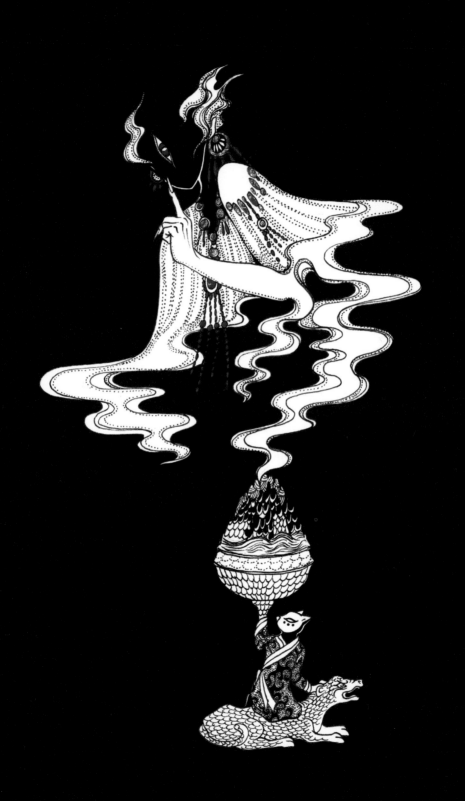

대해

大蟹

大蟹在海中。

전설에 따르면 바닷속에 거대한 게가 있는데, 그
길이가 수천 리에 달한다고 한다.

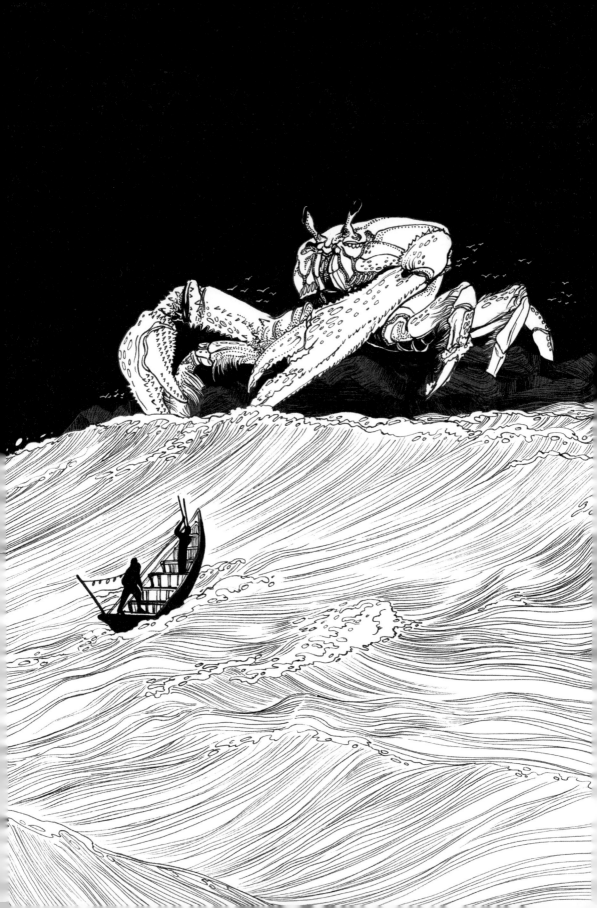

봉래

蓬莱

蓬莱山在海中。

　　전설의 세 개의 신산(神山) 중의 하나인 봉래산
은 바다 가운데에 있다. 산속의 궁전은 모두 금과 옥
으로 만들어졌다. 선산(仙山) 속에 있는 모든 새는 새
하얀 색이라 멀리서 바라보면 마치 구름 한 점 같다
고 한다.

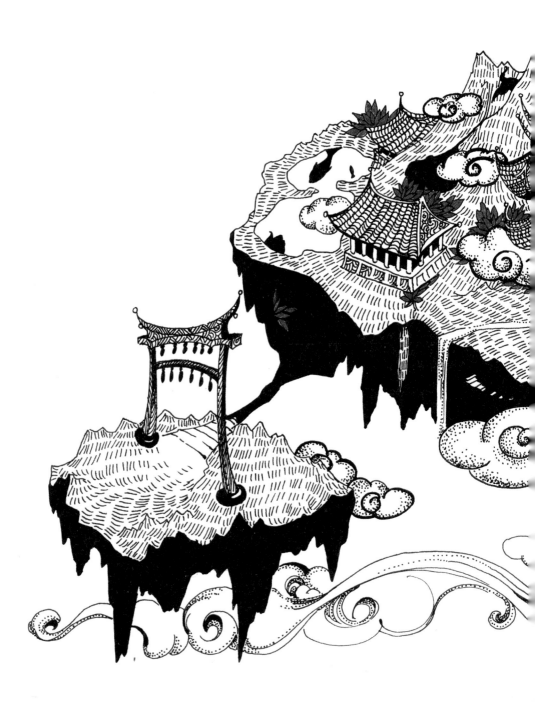

해
내
동
경

뇌신

雷神

雷泽中有雷神，龙身而人头，鼓其腹。在吴西。

　　뇌택에는 뇌신이 있는데, 용의 몸과 사람 머리를
하고 있다. 그의 배를 두드리면 천둥소리가 난다고 한
다. 뇌택과 뇌신은 오 땅의 서쪽에 있다.

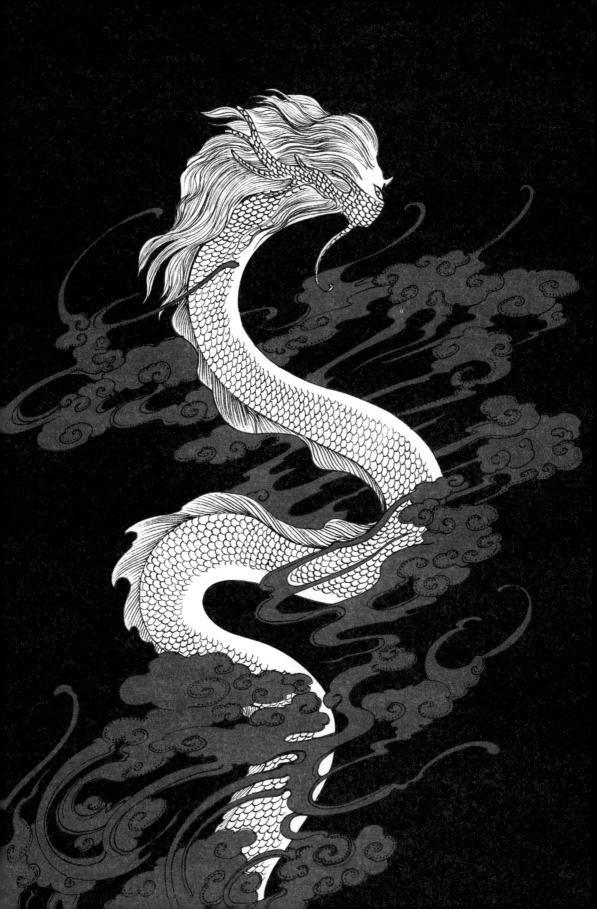

대
황
동
경

소인국

小人国

有小人国，名靖人。

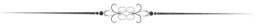

　　소인국이 있는데, 그곳의 사람들을 정인(靖人)
이라 한다. '청'은 세심하고 작다는 의미인데, 어떤 책
에는 정인(埩人)이라고 쓰기도 한다. 옛말에 따르면
이 정인들은 키가 구 촌(9인치)밖에 안 된다고 한다.

왕해

王亥

有困民国，勾姓而食。有人曰王亥，
两手操鸟，方食其头。王亥托于有易、
河伯仆牛。有易杀王亥，取仆牛。
河伯念有易，有易潜出，为国于兽，方食之，
名曰摇民。帝舜生戏，戏生摇民。

　　곤민국이라는 나라가 있었는데 그 나라 사람들
은 구(勾) 씨이며, 주로 쌀을 먹었다. 왕해라는 사람이
있었는데 그는 은 왕조의 조상이다. 현재 출토된 갑
골문에는 상(은)나라 왕이 왕해에게 제사 지내는 그
림이 그려져 있다. 왕해는 양손으로 한 마리 새를 잡
고 있고 그 새의 머리를 먹으려고 하고 있다. 왕해는
한 무리의 소를 유익족의 군주 면신(绵臣)과 하백에
게 맡겼는데, 면신이 왕해를 죽이고 그 소들을 차지
했다고 한다. 결국, 상족의 새 군주 갑휘(甲徽)가 복수
를 하고자 군사를 동원하여 유익족의 대부분을 죽였
다. 하백은 유익족 사람들을 애도하고, 남아있는 유
익족 사람들이 몰래 도망칠 수 있도록 도와 야수들이
출몰하는 지역에 나라를 세웠다고 한다. 그들은 야수
를 먹이로 하는데 그 나라 이름은 요민국이라 한다.
이는 곧 앞서 말했던 곤민국이다. 또 다른 설에 의하
면 순제가 희(戏)를 낳았는데, 희의 후손들을 요민이
라 한다.

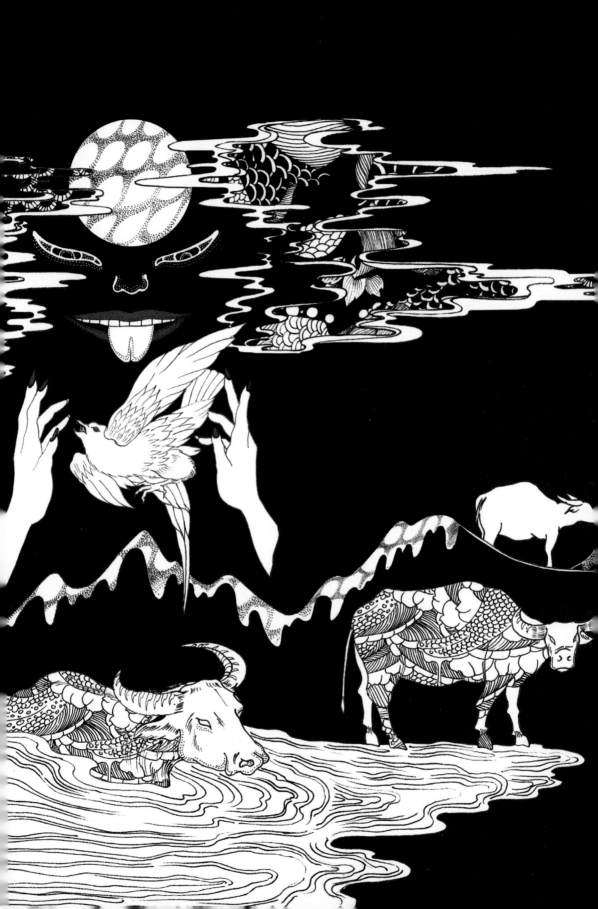

응룡

応龙

大荒东北隅中，有山名曰凶犁土丘。
应龙处南极，杀蚩尤与夸父，不得复上。
故下数旱，旱而为应龙之状，乃得大雨。

황무지의 동북쪽에 흉리토구라는 산이 있다. 응
룡은 순제의 치수(물 관리)를 도운 황제의 신룡인데
바로 이 산의 최남단에 살고 있다. 교(蛟)는 천 년을
거쳐 용이 되었고, 용은 오백 년을 거쳐 각룡이, 다시
천 년을 거쳐 응룡이 되었다. 응룡은 날개를 갖고 있
는데, 이는 모든 용 중에서 가장 신비한 것이다. 응룡
은 신인(神人) 치우와 과부를 죽여서 다시는 하늘로
못 돌아가게 되었는데, 이 때문에 하늘에 구름과 비가
사라져 가뭄이 자주 났다고 한다. 사람들은 가뭄이 나
면 응룡의 모습을 하거나 진흙으로 응룡상을 만들어
비가 오도록 기도를 했다고 전하는데, 이렇게 하면 정
말 큰 비가 내렸다고 한다.

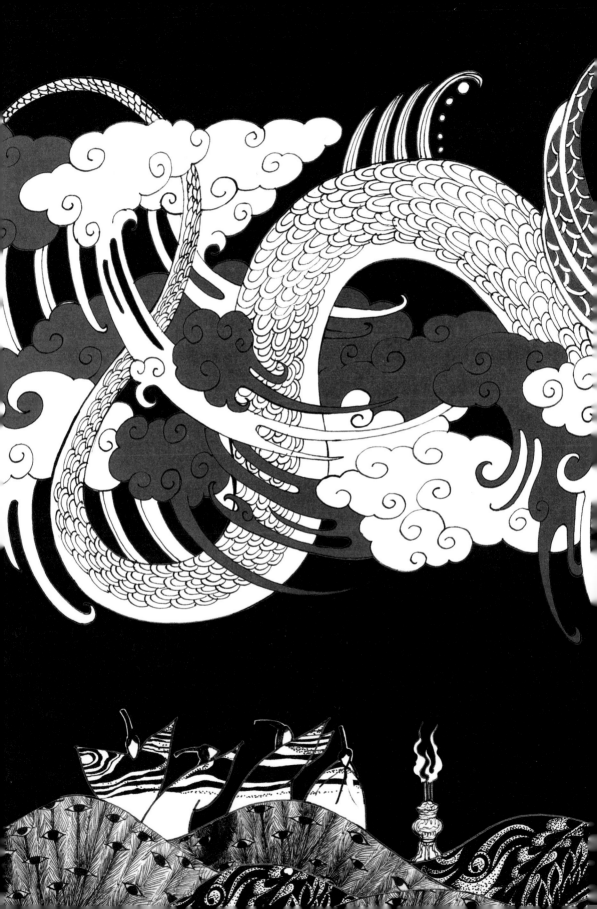

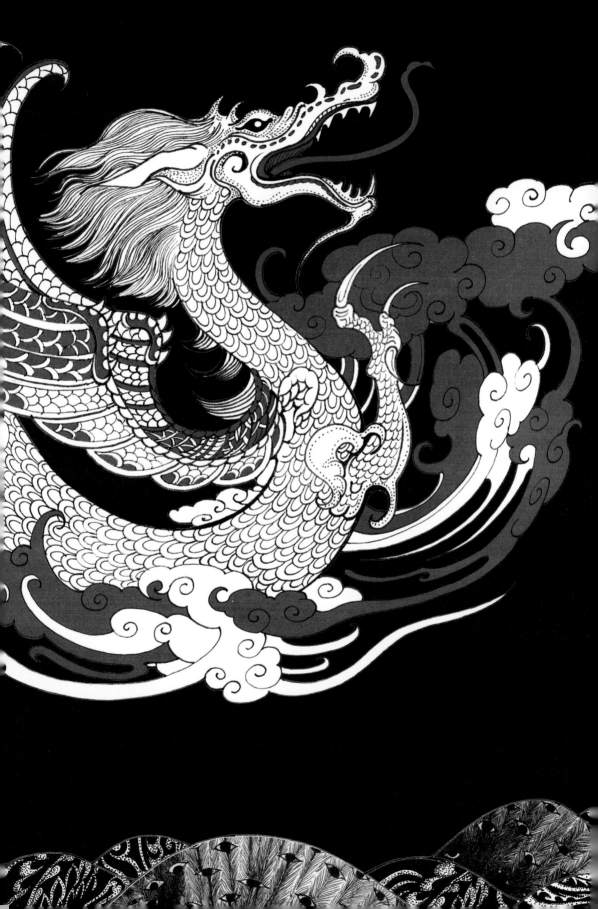

기

夔

东海中有流波山，入海七千里。其上有兽，
状如牛，苍身而无角，一足，
出入水则必风雨，其光如日月，其声如雷，
其名曰夔。黄帝得之，以其皮为鼓，
橛以雷兽之骨，声闻五百里，以威天下。

　　동해 바닷속으로 칠천 리 들어가면 유파산이라
는 곳이 있다. 산중에는 괴수가 살고 있는데, 모습은
소와 같으며 청색 몸에 뿔은 없고, 다리가 하나라고
한다. 그가 나타날 때면 바다에는 반드시 거센 바람
과 폭우가 불어오며, 그의 몸에는 태양과 달 같은 빛
이 난다고 한다. 울음소리는 마치 천둥소리와 같은
데, 그 괴수의 이름은 기라 한다. 황제가 기를 얻고
는 그의 가죽으로 북을 만들고 앞서 말했던 뇌수의 뼈
로 북채를 만들어 북을 쳤다고 한다. 이 북소리는 오
백 리 밖까지 났는데, 황제는 이 소리로 천하를 누렸
다 한다. 다른 고전에서 말하는 기의 겉모습은 용 같
다고도 하고, 원숭이 같다고도 한다.

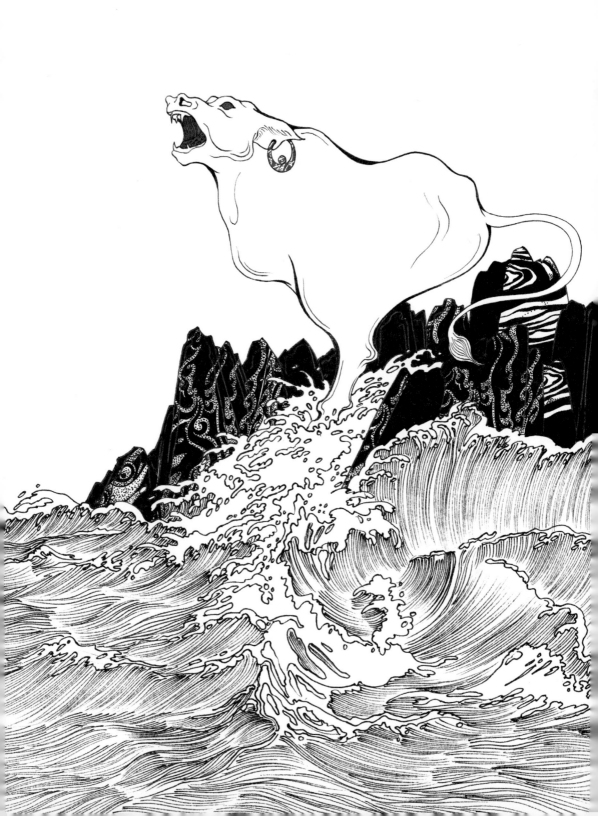

대
황
남
경

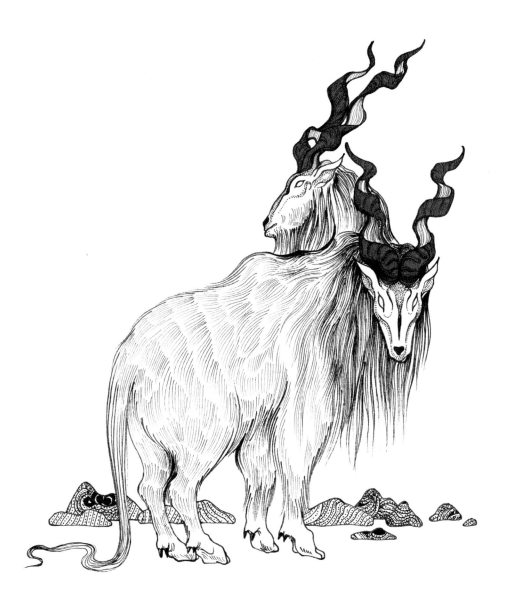

출척

跦踼

南海之外，赤水之西，流沙之东，有兽，
左右有首，名曰跦踼。

　　남해의 밖, 적수의 서쪽, 유사의 동쪽에는 괴수
가 살고 있는데, 좌우에 머리가 한 개씩 달려있고, 이
름은 출척이라 한다. 그는 《해외서경》에서 말한 앞뒤
에 머리가 달린 병봉(幷封)과 《대황서경》에서 나온
좌우에 머리가 달린 병봉(屏蓬)과 같은 종류이다.

란민국
卵民

有卵民之国，其民皆生卵。

 란민국이라는 나라가 있는데, 그곳의 사람들은 알을 낳아 모든 아이들은 다 알에서 부화했다고 전해진다.

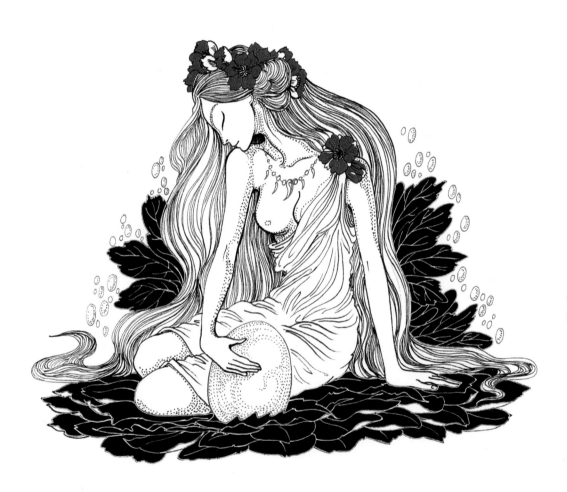

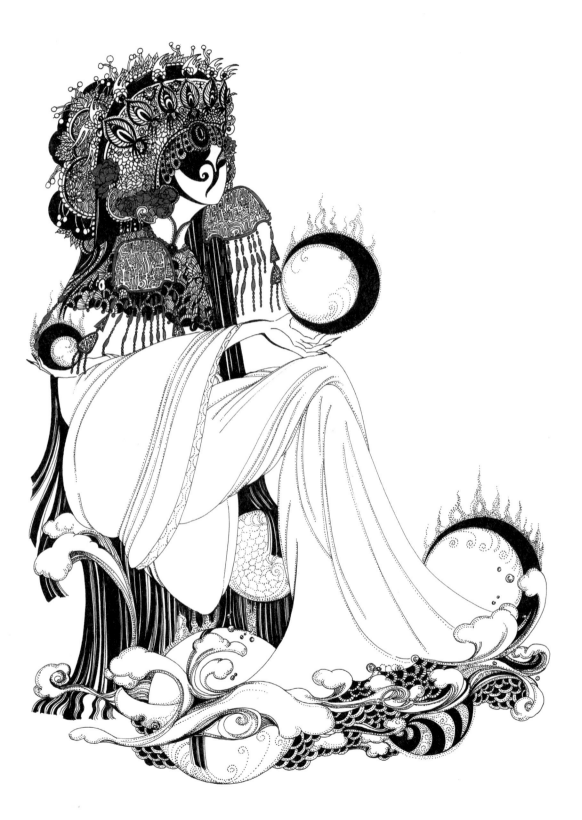

희화

羲和

东南海之外，甘水之间，有羲和之国。有女子名曰
羲和，方浴日于甘渊。羲和者，帝俊之妻，生十日。

　　동남해 바깥쪽에 감수가 흐르는 곳이 있는데, 그
곳에 희화국이 있다. 희화국에는 희화라는 여자가 있
는데, 그녀는 제준의 아내로 열 개의 태양을 낳았다고
한다. 그녀는 감연에서 그녀의 아들들(태양)을 씻기
고 있다. 희화는 어쩌면 하늘이 처음 열릴 때는 태양
신(日神)이었을지 모른다. 후에 요제(尧帝) 때 희화관
을 설립하여 태양의 시각을 측정하고 달력을 만들며
사시를 규범화하는 일을 맡겼는데, 이 이름은 바로 태
양신인 희화의 이름에서 따온 것이다.

대
황
서
경

부주산

不周山

西北海之外，大荒之隅，有山而不合，
名曰不周（负子），有两黄兽守之。
有水曰寒暑之水。水西有湿山，水东有幕山。
有禹攻共工国山。

　　서북 바다 바깥쪽에 있는 대황(아득히 먼 곳)의
모퉁이에 갈라진 채 붙지 못하고 있는 산이 있는데,
이 산 이름은 부주산이다. 전해지는 말에 따르면 공
공과 전욱이 왕위를 쟁탈하다가 결국 부주산에 부딪
혀 산이 갈라졌다고 한다. 머리가 두 개인 노란 괴수
가 이 산을 지키고 있으며, 반은 차갑고 반은 뜨거운
물이 흐르는데 그 물의 이름은 한서수라 한다. 한서수
의 서쪽에는 좌습산이 있고 동쪽에는 좌막산이 있다.
또 우공공공국산(禹功共工国山)이 있는데, 이곳은 아
마도 우가 공공을 공격한 전쟁터일 것이다.

여와의 장

女娲之肠

有神十人，名曰女娲之肠，化为神，
处栗广之野，横道而处。

　신인(神人) 열 명이 있는데, 이 열 명을 여와의 장
이라 한다. 그들은 모두 여와의 창자가 변해 신이 된
것이다. 그들은 도로 옆에 있는 율광(栗广)이라는 들
판에 살았다.

여와

女娲

女娲，古神女而帝者，人面蛇身，
一日中七十变。①

여와는 상고 시대 가장 유명한 여신이여, 창세
신이기도 하다. 그녀의 주 업적은 사람을 만들고 하
늘 구멍을 막은 것인데, 이는 모두가 알고 있어 자세
한 설명이 필요 없을 것 같다. 옛말에 따르면, 여와는
사람 머리에 뱀의 몸을 하고 있는데 하루 안에 일흔
번이나 변화할 수 있었다고 한다. 주목해야 할 것은
여와의 지위인데, 그녀의 지위는 그 시대 여성의 사
회적 지위에 따라 달라졌다고 한다. 한나라에서부터
남북조시대까지, 여와는 학자들 사이에서 "옛 신성
녀" "옛 신녀이자 황제가 된 자(帝者)"라 불리며, 삼
황 중 하나로 여겨졌다. 하지만 당나라 때 사마정이
지은 《삼황본기(三皇本纪)》에서 여와에 대한 관심이
사라지기 시작했다. 여와는 여전히 삼황 중 일황이였
지만 사마정은 여와를 비하했고, 그녀는 생황이라는
악기를 만든 것 외에는 한 일이 없다고 기록하며 여와
가 사람을 만들고, 하늘의 구멍을 막은 일에 대해서
는 한마디도 언급하지 않았다. 그리고 그 후에는 점
점 더 많은 사람이 '오덕종시설(五德终始说)'로 그녀
의 삼황지위를 부정하기 시작했다. 송명 시기에도 여
와는 옛 성왕(圣王)으로서 예전(礼典)에 기록되어 있
었지만, 일부 이학자들에게 여와는 여치(吕雉)나 무
측천처럼 정치하는 여성에 대한 대표적인 부정적 이
미지에 불과하다고 했다.

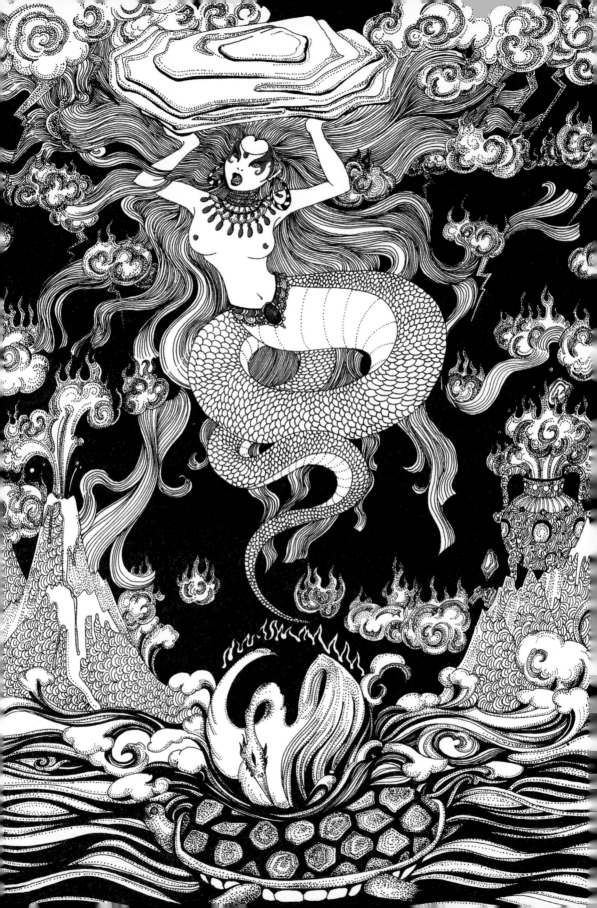

일월산의 신인 허

日月山神人噓

大荒之中，有山名曰日月山，天枢也。
吴姬天门，日月所入。有神，人面无臂，
两足反属于头上，名曰噓。

　대황에는 일월산이라는 곳이 있는데, 이 산은 하늘의 중추이다. 이 산의 주 산봉인 오거천문산은 해와 달이 지는 곳이다. 여기에는 신이 한 명 살고 있는데, 기다란 얼굴에 팔이 없으며 두 다리는 뒤로 젖혀 머리 위에 올려져 있는 신이다. 그의 이름은 '허'라 한다. 어떤 이는 그가 《해내경》에서 나온 일월성진행차시간을 관리하는 열명(噎鳴)이라고도 한다.

상희

常義

有女子方浴月。帝俊妻常義，生月十有二，
此始浴之。

 한 여자가 있어 달을 목욕시키고 있다. 그녀는
제준의 또 다른 아내 상희(상의)이다. 상희는 열두 개
의 달을 낳았는데, 지금 막 달들을 씻기고 있다. 희화
와 상희 모두 해를 낳았다, 달을 낳았다는 이야기데,
이런 이야기 방식은 후에 도교에 의해서 받아들여졌
다. 도교의 전설에서 용한초겁(龙汉初劫)[1] 해에 주어
왕의 부인인 자광부인이 아홉 명의 아이들은 낳았는
데, 이들은 북두칠성과 보성, 필성이라 한다. 이들을
합쳐 북두구황이라 한다. 자광부인은 나중에 도교 대
신(大神)들 중의 하나인 두노원군(斗姥元君)이 되었
다고 한다.

1 도교에서 사용하는 연호이다. 총 다섯 개의 겁이 있는데, 용한초
겁은 오겁 중에 첫 연호이다. 다섯 개의 연호는 용한, 적명, 개황,
상황, 연강이 있다.

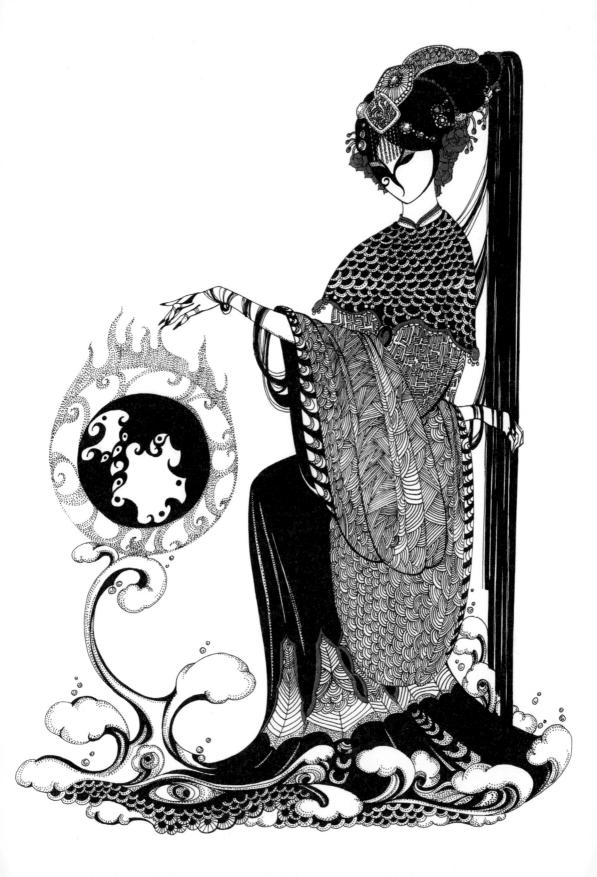

대
황
북
경

구봉

九凤

大荒之中，有山名曰北极天柜，
海水北注焉。有神，九首人面鸟身，
名曰九凤。

　　대황(아득히 먼 곳)에는 북극천궤산이라는 곳
이 있는데, 바닷물이 북쪽으로 흘러 이 산으로 들어
간다. 거기에는 아홉 개의 사람 얼굴에 새의 몸을 지
닌 구봉이라는 신이 살고 있다. 구두조는 초민족이 믿
는 신조(神鸟)인데, 초 사람들이 구봉을 숭배하는 것
으로 보아 구두조와 초 지역은 밀접한 관련이 있는 듯
하다. 어떤 이는 구봉이 꾀꼬리라고도 하는데, 이는
사람의 영혼을 빨아먹는다. 하지만 둘은 생김새가 전
혀 다르고, 쓰임새도 다르니 전혀 상관없는 듯하다.

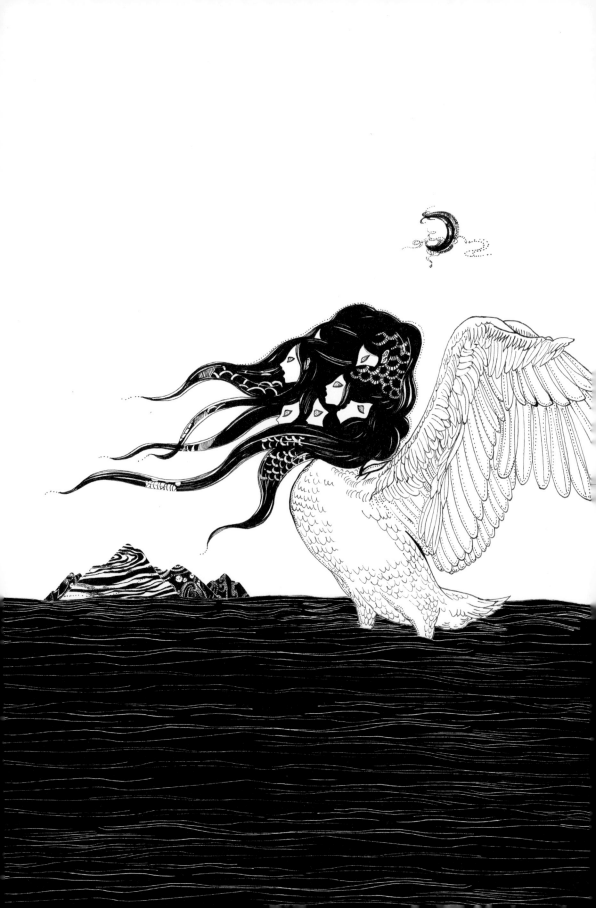

발

魃

有人衣青衣，名曰黄帝女魃。
蚩尤作兵伐黄帝，黄帝乃令应龙攻之冀州之野。
应龙畜水，蚩尤请风伯雨师，纵大风雨。
黄帝乃下天女曰魃，雨止，遂杀蚩尤。
魃不得复上，所居不雨。叔均言之帝，
后置之赤水之北。叔均乃为田祖。魃时亡之。
所欲逐之者，令曰："神北行！"先除水道，
决通沟渎。

청색 옷을 입고 있는 이가 있는데, 이름은 황제 여발이다. 예전에 황제(黃帝)와 치우(蚩尤)가 서로 싸울 때 치우가 많은 무기를 만들어 황제를 공격하자, 황제는 응룡(应龙)을 기주(冀州)에 있는 들판으로 보내 방어했다고 한다. 이때 응룡이 많은 물을 모으자 치우가 풍백(风伯)과 우사(雨师)를 불러 거센 비바람을 불게 해 응룡을 격퇴했는데, 이에 황제는 여발이라는 천녀를 땅으로 불러 전쟁을 돕도록 했다. 여발은 한발이라고도 불린다. 곧 비는 멈췄고, 황제는 치우를 죽일 수 있었다. 한편 여발이 신기를 다 써서 다시 하늘로 돌아갈 수 없게 되자 그곳은 비가 전혀 오지 않게 되었다. 숙균이 이 사실을 황제께 고하자, 황제는 발을 적수(赤水) 북쪽에 가도록 했다. 그러자 이 지역의 가뭄이 사라지고, 숙균은 전신(田神, 밭을 가꾸는 신)이 되었다고 한다.

여발은 한시도 가만히 있지 못하고 계속 여기저기 도망 다녔는데, 그녀가 가는 곳마다 가뭄이 일어났다. 만약 그녀를 쫓아내고 싶으면 우선 수도를 깨끗이 하고 크고 작은 도랑을 뚫어 그녀에게 "신님, 제발 북쪽으로 가주세요!"라고 빌면 된다고 한다. 전해지는 바로는 이렇게 하면 발이 다른 곳으로 가게 되어 큰 비가 쏟아지고, 가뭄이 해결된다고 한다.

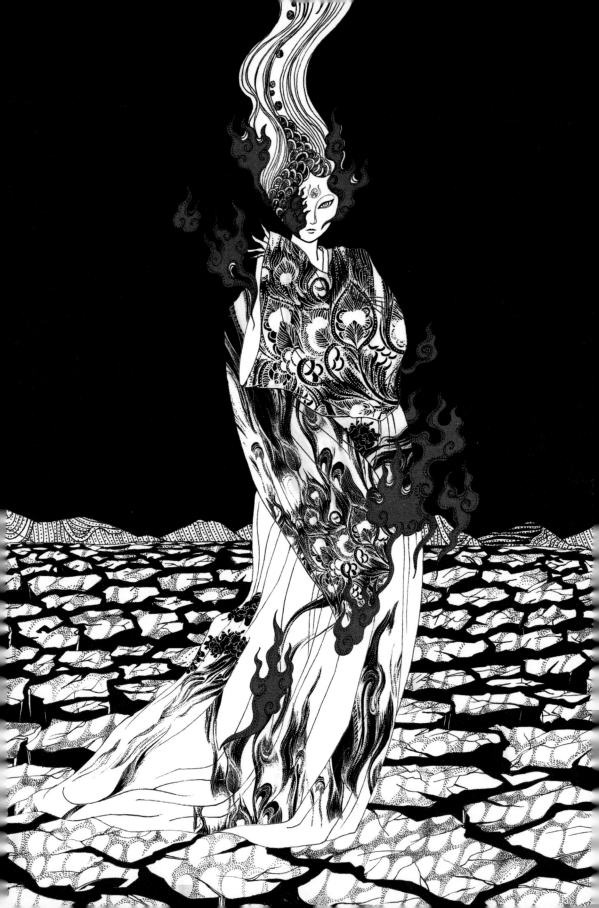

해
내
경

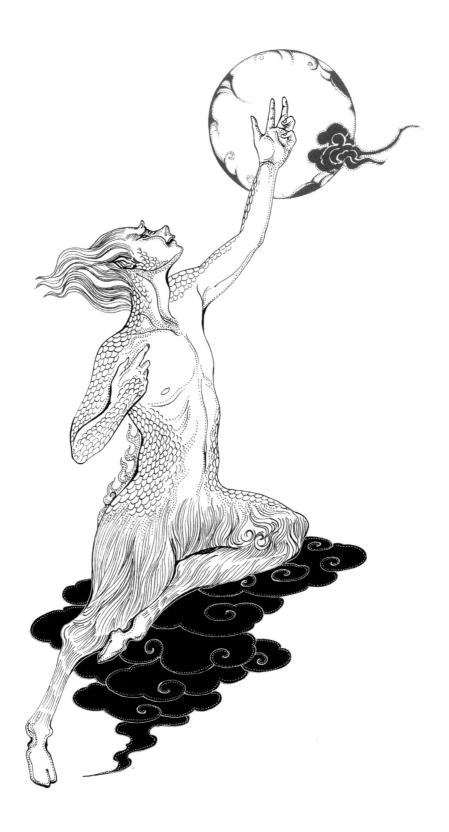

한류

韓流

流沙之东，黑水之西，有朝云之国、
司彘之国。黄帝妻雷祖，生昌意，
昌意降处若水，生韩流。韩流擢首、谨耳、
人面、豕喙、麟身、渠股、豚止，
取淖子曰阿女，生帝颛顼。

　　유사의 동쪽, 흑수의 서안에는 조운국과 사체국
이 있다. 황제의 부인 뇌조는 창의를 낳았는데, 그가
죄를 저질러 좌천당하여 약수에 살게 되었다. 그는 거
기서 한류를 낳았다고 한다. 한류는 기다란 머리, 작
은 귀, 사람 얼굴, 돼지 입, 기린(麒麟) 몸, 밭장다리와
돼지 발을 갖고 있었다. 한류는 촉자족의 아녀를 부인
으로 맞아 전욱을 낳았다고 한다.

곤치수

鯀治水

洪水滔天。鯀竊帝之息壤以堙洪水，不待帝命。
帝令祝融殺鯀于羽郊。鯀復生禹。
帝乃命禹卒布土以定九州。

물난리가 났던 시절, 온 천지에 물이 가득 차 있
었다. 곤은 천제의 명령을 기다리지 않고, 천제 몰래
끊임없이 자라 댐을 만들 수 있는 흙(神土)을 가져와
홍수를 막으려 했다. 그런데 천제가 이를 알고는 크게
노하여 축융을 시켜 곤을 우산의 벌판에서 죽이라 명
령했다. 이에 죽은 지 삼 년이 지났는데도 곤의 시체
는 썩지 않았고, 시체의 배에서 우(禹)가 태어났다 한
다. 천제의 다시 우에게 명령을 내려 홍수를 막는 작
업을 시켰는데, 결국 그는 홍수를 막게 되어 구주 구
역을 갖게 되었다고 한다.

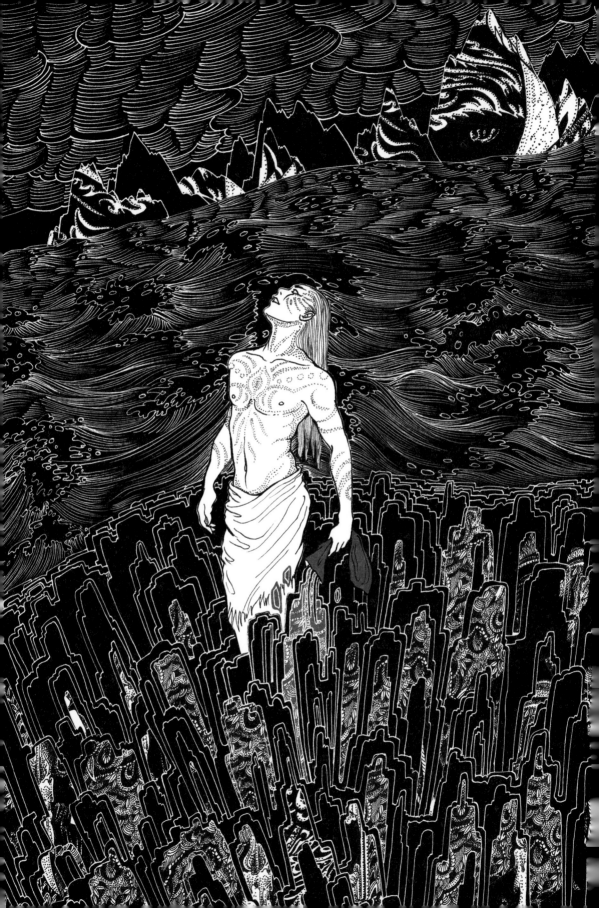

산해경 괴물첩

1판 1쇄 인쇄 2019년 3월 20일 **1판 1쇄 발행** 2019년 3월 25일
1판 2쇄 인쇄 2021년 7월 20일 **1판 2쇄 발행** 2021년 7월 25일
—
지 은 이 천스위·손쩬쿤
옮 긴 이 류다정
수 입 처 D.J.I books design studio 이재은
 (04987) 서울 광진구 능동로 32길 159 (능동)
발 행 처 디지털북스
발 행 인 이미옥
정　　가 25,000원
등 록 일 1999년 9월 3일
등록번호 220-90-18139
주　　소 (03979) 서울 마포구 성미산로 23길 72 (연남동)
전화번호 (02)447-3157~8
팩스번호 (02)447-3159
—
ISBN 978-89-6088-247-8 (13650)
D-19-04

Copyright ⓒ 2021 Digital Books Publishing Co., Ltd

Book · Character · Goods · Advertisement · Graphic · Marketing · Brand consulting

D · J · I
BOOKS
DESIGN
STUDIO

facebook.com/djidesign